GLORIA MIDOLINI

# BALSAMICO

**Gocce magiche in cucina • A drop of magic in your kitchen**

Fotografie di Photos by
STEFANO SCATÀ

SiME | BOOKS

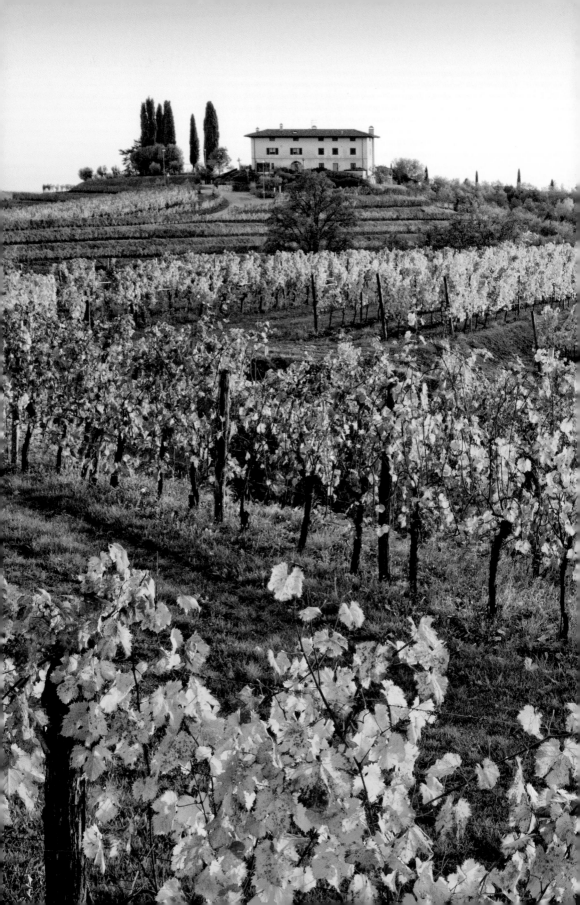

*Colli Orientali del Friuli*

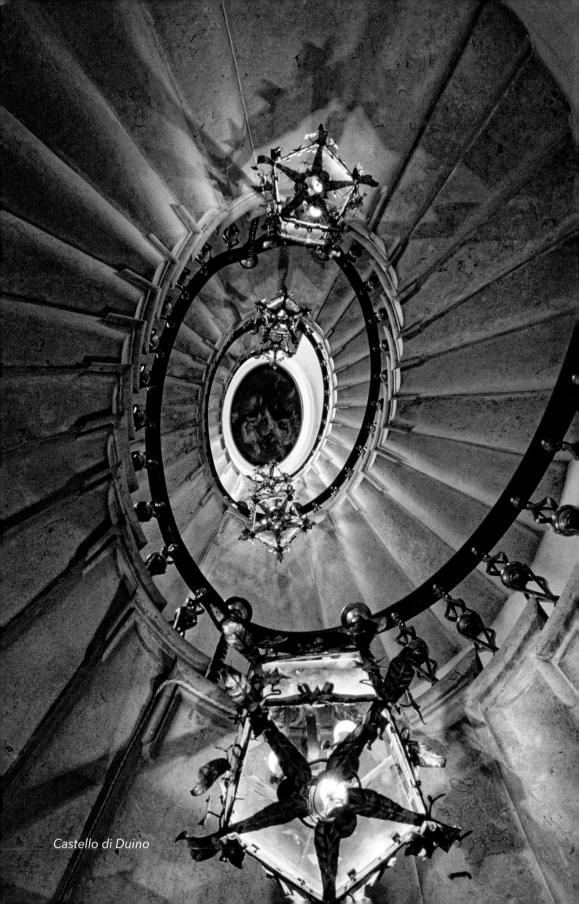

Castello di Duino

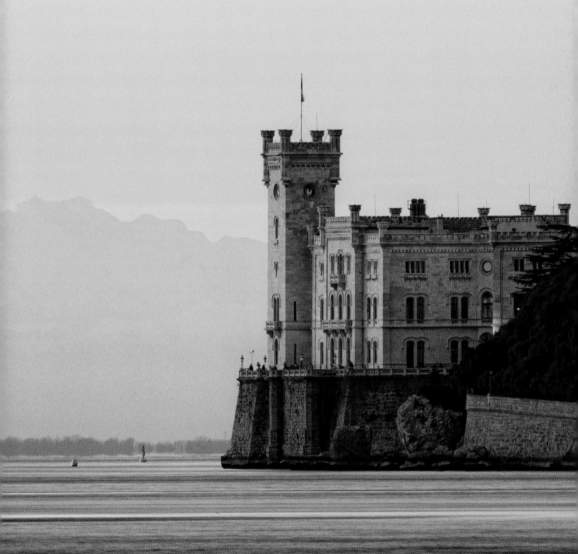

Trieste, il Castello di Miramare

*Vendemmia Refosco*
*Mosaici di Aquileia >*

Perché un libro
sul "Balsamico"?    12

Tra storia e tradizione    16

Come si produce e come
si utilizza    20

Le basi di Gloria    26

Salse e composte    30

Antipasti    40

Primi Piatti    58

Carne    92

Pesce    114

Uova e Verdure    132

Formaggi, confetture
e Balsamico    158

Dolci    162

Indice delle ricette    186

Gloria Midolini    190

Why a book on
"Balsamic Vinegar"?                          13

Between history and tradition  17

How it's made and how
it's used                                          21

Gloria's essentials                         27

Sauces and conserves               31

Starters                                          41

First courses                                 59

Meat                                                93

Fish                                                115

Vegetables and eggs                 133

Cheese, conserves
and Balsamic                               159

Dessert                                         163

Recipe Index                               188

Gloria Midolini                            190

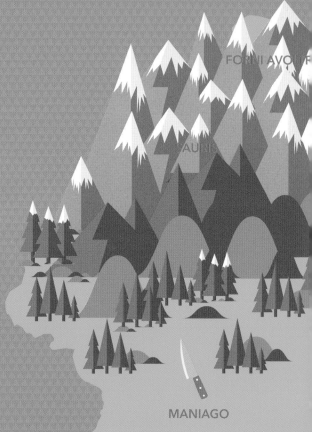

FORNI AVOLT

AUN

MANIAGO

SPILIMBERGO

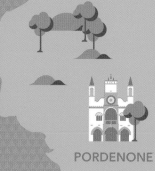

PORDENONE

SESTO AL RE

VENETO

VENEZI

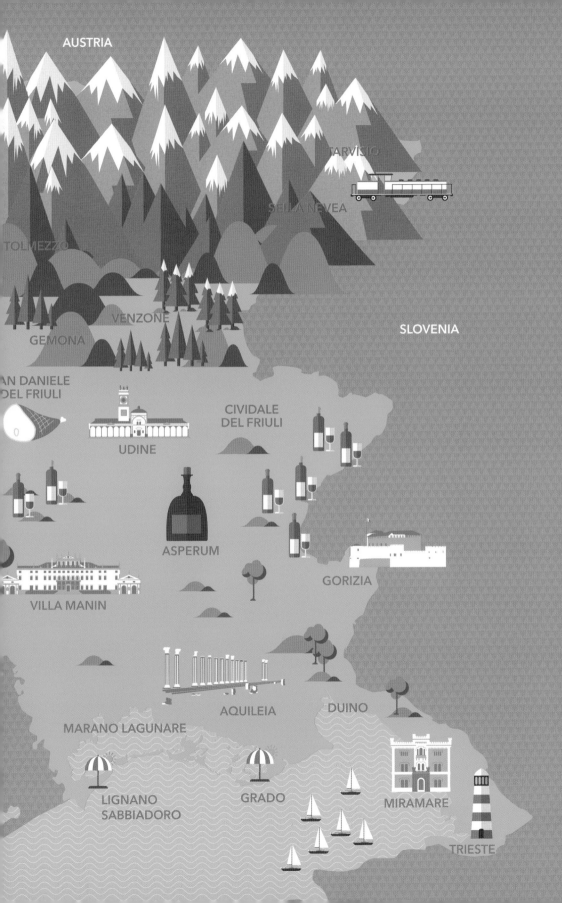

# Perché un libro sul "Balsamico"?

La parola "balsamico" si presta a diverse interpretazioni che spaziano da sostanza in grado di dare sollievo e conforto a prodotto che insaporisce e impreziosisce anche i piatti più semplici lasciando un segno perseverante di piacevolezza nella memoria. È proprio in questo contesto che occorre rifarsi alle proprietà del mosto cotto di uva acetificato, ritenuto per secoli un importante aiuto per l'uomo grazie ai suoi poteri lenitivi, rinfrescanti e medicamentosi. Il mosto di vino cotto, invece, ottenuto tramite bollitura è stato, rispetto al più costoso miele, il dolcificante maggiormente utilizzato nell'antichità: unito all'aceto conferiva ai cibi quel caratteristico sapore agrodolce così amato dai Romani, che lo utilizzavano per conservare frutta e verdura.

L'aceto balsamico ha un passato antico e un sapore modernissimo. È un concentrato di storia e di gusto. È un ingrediente potente e naturale che non nasconde la sapidità dei cibi ma, anzi, ne esalta al massimo la potenza. Sono sufficienti poche gocce per trasformare verdure e uova, carni e pesci, paste e risotti, dolci, creme e gelati in piatti accattivanti e dal sapore unico. La cucina contemporanea si è finalmente svincolata dallo stereotipo dell'aceto balsamico come puro e semplice condimento per insalate e pinzimonio, per approdare a una visione più ampia e più completa del suo utilizzo.

*Balsamico* non è un semplice libro di ricette, ma è la storia di una grande passione, quella di Gloria Midolini, per un condimento che ha attraversato molti secoli della storia gastronomica italiana. Abbinamenti inediti esaltano la speciale essenza dell'aceto balsamico e vengono declinati in ricette semplici e alla portata di tutti. Solo poche persone, tra quelle che accompagna nella visita all'acetaia di famiglia, sanno infatti come utilizzare nella quotidianità un prodotto così particolare. Suo è anche il desiderio di far conoscere una terra bellissima come il Friuli Venezia Giulia, una regione capace di mille attrattive, ma ancora poco conosciuta nel mondo se non per i suoi vini. È la terra da cui tanti anni fa è partita questa produzione d'eccellenza, grazie al padre Lino, che ha dato il via a un'avventura unica: il recupero dell'antichissima tradizione dell'aceto balsamico che in Friuli risale ai tempi dei Romani.

12

# Why a book on "Balsamic Vinegar"?

The definition of "balsamic" is open to different interpretations, ranging from a substance capable of giving relief and comfort to that of a product that flavours and embellishes leaving you with a memory of its pleasantness. In this context, reference should be made to the properties of the cooked must of the soured grapes, which for centuries was an important aid to man: by tradition having in fact the power to sooth, and refresh as well as medicate. The cooked wine must, obtained by boiling, was the most used sweetener of ancient times, as opposed to the more expensive honey. Combined with vinegar, it gave food that characteristic bittersweet taste so loved by the Romans, who used it to preserve fruit and vegetables.

Balsamic vinegar has a long history, yet at the same time, a really modern taste. A combination of both history and flavour. It is a powerful, natural ingredient, which does not overwhelm the taste of food, but actually enhances it to its full potential, intensifying its flavour. Just a drop transforms vegetables and eggs, meat and fish, pasta and risotto, cakes, cream desserts and ice creams into inviting dishes with a unique flavour. Contemporary cuisine has finally freed itself of the stereotype of balsamic vinegar as a mere dressing for salads and vinaigrettes, seeing a far wider possibility of its use in the kitchen.

*Balsamic* is not only a recipe book, but is also the story of Gloria Midolini's love for a dressing that over many centuries has been a part of the history of Italian cuisine. Original combinations enhance the very essence of balsamic vinegar and are used in simple recipes that anyone can do.While managing the family vinegar company, Gloria Midolini felt the need to write about it, as few people among those whom she accompanied on visits to the family vinegar cellars know how to use such a particular product in everyday life. At the same time, she also wished to acquaint people with the beautiful lands of Friuli Venezia Giulia, a region of endless attractions, which other than its wines is still little known in the world. A land where many years ago this high quality production began, when her father Lino initiated a unique adventure: the revival of the ancient tradition of balsamic vinegar which, in Friuli, dates back as far as Roman times.

13

Trieste

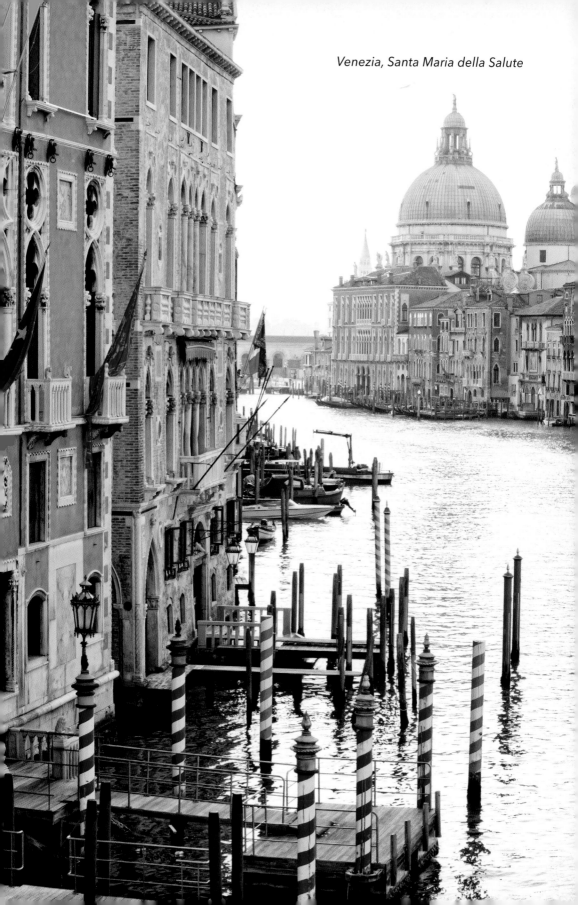

Venezia, Santa Maria della Salute

# Tra storia e tradizione

Vino, aceto e mosto ebbero grande valore e importanza nell'antichità: già nel III millennio a.C. erano commerciati e apprezzati in Mesopotamia e, molto tempo dopo, anche in Grecia e a Roma. Virgilio ne descriveva poeticamente la preparazione nelle *Georgiche* («a lento foco in odorosa sapa condensa il mosto») e Columella ne dava la ricetta nel *De re rustica*: «coglierai l'uva ben matura, e butterai via gli acini secchi e guasti; poi la stenderai sopra le canne al sole, e la notte coprila, affinché sopra non vi caschi la rugiada: quando poi sarà secca, disgranala, e mettila in un barile o vaso di terra, e aggiungi mosto buonissimo, finché i grani siano coperti: quando poi l'uva si sarà imbevuta di quel mosto, il sesto giorno spremila, e cavane la sapa».

Anche nel Friuli Venezia Giulia all'epoca dell'imperatore Augusto si apprezzava la salsa agrodolce utilizzata per insaporire pietanze in tutta l'antica Roma. Così come nella seconda metà del Quattrocento il Maestro Martino da Como, cuoco personale del Patriarca di Aquileia, l'antica capitale del Friuli, e autore del più celebre trattato gastronomico dell'epoca, il *Libro de Arte Coquinaria*, suggeriva l'utilizzo del vin cotto nella ricetta delle "ova piene" (cioè delle uova ripiene), della "peperata de salvaticina" (salsa speziata di selvaggina), e per la realizzazione di mostarde e altre salse dai nomi curiosi ("sapor de progna secche" e "sapor camellino").

Nei secoli la tradizione culinaria friulana ha conservato il ricordo del mosto cotto d'uva in numerose preparazioni che ancora oggi vengono servite in famiglia e al ristorante: nei *sugoli* (gelatine da tagliare a pezzi), nella polenta insaporita di mosto cotto, nei dolci pasquali come il *Pistum* o i ravioli dolci, nei pasticci di mosto e in tutte quelle ricette in "savor", che prevedono cioè l'utilizzo di salse agrodolci.

# Between history and tradition

Wine, vinegar and grape must were of great value and importance in ancient times: as early as the third millennium BC they were traded and valued in Mesopotamia, and much later also in Greece and Rome. Virgil poetically described its preparation in the *Georgics* ("with Vulcan's aid boils the sweet must-juice down") and Columella wrote the recipe in the *De re rustica* "gather the ripe grapes, and throw away the dried and damaged berries; then lay them out over reeds in the sun, cover them at night so that the dew does not fall on them: When they are dried, remove the seeds and put in a barrel or terracotta pot, adding delicious grape must until covered: on the sixth day when the grapes have soaked up the must, press, and gather up the sauce".

Also in Friuli Venezia Giulia, at the time part of the X Region of Venice and Istria following Augustus' administrative reform, this bittersweet condiment used to flavour dishes throughout Ancient Rome, was appreciated.
The bittersweet taste was appreciated even after the Romans. In the second half of the 14th Century, Maestro Martino of Como, personal chef of the Patriarch of Aquileia, the ancient capital of Friuli, and author of the most famous gastronomic Treaty of the time, the *Libro de Arte Coquinaria*, suggests the use of mulled wine in the recipe "ova piene" (that is, stuffed eggs), "peperata de salvaticina" (spiced venison sauce), for relishes and for other sauces with curious names ("sapor de progna secche" e "sapor camellino").

Over the centuries the Friulian culinary tradition has preserved the memory of cooked grape must in numerous preparations: *sugoli* (gelatine that you chop into pieces), "savor" (sweet and sour sauce), polenta flavored with cooked grape must, Easter cakes like *Pistùm*, sweet ravioli, grape must pastries ... And now it has come down to us to give it unique flavours to enable it to compete even in the most modern cuisine.

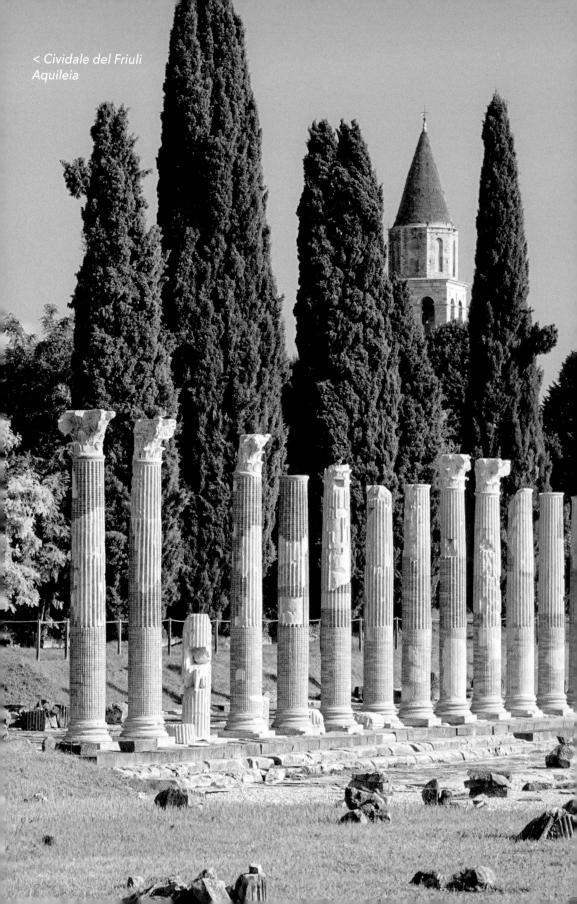

< Cividale del Friuli
Aquileia

# Come si produce e come si utilizza

Il pregio e la raffinatezza dell'aceto balsamico sono direttamente correlati alle sue tecniche produttive, che prevedono importanti e delicati passaggi affinché il grezzo mosto si trasformi nella sofisticata riduzione a noi nota.

Come ogni storia che si rispetti, iniziamo a raccontare quella del balsamico a partire dalla raccolta delle uve che, nel caso del balsamico Midolini, provengono dai vitigni autoctoni di Refosco e Friulano, tipici del Friuli Venezia Giulia. Dopo la vendemmia le uve si avviano verso una delle fasi più delicate del processo, ovvero la cottura del mosto senza zuccheri o additivi a una temperatura costante di 80 °C che continuerà per circa 36/48 fino a raggiungere una riduzione di circa il 70% del mosto iniziale. In questa fase l'attenzione sarà massima: è necessario, infatti, controllare costantemente la temperatura per evitare la bollitura e, di conseguenza, la pastorizzazione, cosicché il prodotto rimanga vivo e attivo durante gli anni dell'invecchiamento.

Alla fine della cottura il mosto cotto viene travasato in botti e lasciato riposare per diversi mesi, per poi essere utilizzato una volta l'anno per rabboccare le botti, attraverso un procedimento di riempimento utile a eliminare l'aria che potrebbe causarne l'ossidazione. Diversi sono i legni pregiati delle botti che per anni conterranno il mosto destinato a trasformarsi in aceto balsamico: castagno, ciliegio, frassino, gelso, ginepro, robinia e rovere. L'intero percorso produttivo è strutturato secondo principi che seguono il ciclo naturale delle stagioni: durante l'estate, che in Friuli è calda e umida, il mosto vede evaporare la parte acquosa, mentre durante in inverno, grazie alle basse temperature, il prodotto si concentra e si riduce, riposando e acquisendo gli aromi rilasciati dai legni. È durante l'ultima fase, quella dell'invecchiamento, che la storia dell'aceto balsamico entra veramente nel vivo: gli anni si susseguono uno dopo l'altro, fino a diventare decenni, che rendono ancora più preziose quelle magiche gocce sui nostri piatti.

Il balsamico più invecchiato è quello di 30 anni, un aceto prezioso e adatto per le occasioni speciali, con una densità e una complessità gustativa e olfattiva in grado di rivitalizzare qualunque pietanza, con il solo utilizzo di pochissime gocce a crudo. Si presta a esaltare formaggi stagionati, zuppe e

risotti importanti, carni rosse e robuste come la tagliata e la fiorentina, pesci di mare e d'acqua dolce, come capesante, gamberoni, salmone e trota, sushi e sashimi in alternativa alla salsa di soia. Perfetto sul gelato alla crema e sulle fragole, esalta in maniera speciale anche il cioccolato amaro.

Il balsamico di medio invecchiamento è un mosto cotto maturato 15 anni, un aceto nobile e strutturato che si sposa perfettamente con insalate, formaggi freschi e zuppe. Grazie alla sua consistenza e al suo ottimo equilibrio agrodolce, è particolarmente indicato come ingrediente nella preparazione di pane e paste fresche come tagliatelle e ravioli, risotti e carni bianche, come pollo e coniglio, e pesce, compreso il sushi. Il suo utilizzo è ideale anche su dolci al cucchiaio, creme, gelati, composte e fragole.

Il più giovane è il balsamico fresco e leggero, con 5 anni di invecchiamento, ottenuto da mosto cotto d'uva al 70% e aceto di vino al 30%. Per il suo gusto prevalentemente agro si presta come condimento quotidiano per insalate e verdure grigliate, come base per il pinzimonio, in alternativa al vino per sfumare risotti e carni in cottura, oltre che come ingrediente per salse e glasse e per la marinatura delle carni

# How it's made and how it's used

After harvesting the grapes, taken from the native grapevines of Refosco and Friulano, the grape must is cooked without sugar or additives at a constant temperature of 80 °C for 36-48 hours consecutively, until the initial mass is reduced by approximately 70%. During this process the temperature must be constantly controlled to prevent boiling and as a consequence, pasteurization: in this way the product remains live and active to continue its evolution in the following years.
The resulting product is cooked grape must that is poured into special casks and left to rest for several months, then used once a year to top up casks of decreasing size, made of different types of precious wood: chestnut, cherry, ash, mulberry, juniper, black locust and oak.

The production follows a completely natural process, both in the cooking and the aging in barrels and follows the changes of the seasons, which in Friuli are hot and humid in summer, when the watery part evaporates, and cold in the winter, when at low temperature the product reduces and becomes concentrated, resting and acquiring the aromas released from the wood.

The most mature balsamic is that aged 30 years, a precious vinegar suitable for special occasions, with a density and intricacy of flavour and olfactory complexity to embellish any dish, using only a few drops just as it is. It heightens perfectly the flavour of mature cheese, main soups and risottos, robust red meat such as rump steak and t-bone, both saltwater and freshwater fish, such as scallops, prawns, salmon and trout, and sushi and sashimi as an alternative to soy sauce. Perfect on ice cream and on strawberries, it even enhances the flavour of bitter chocolate superbly.

The medium aged balsamic is of cooked grape must matured for 15 years, a fine well structured vinegar that lends itself perfectly to salads, young fresh cheeses and soups. Thanks to its consistency and its excellent bittersweet balance, it is particularly suitable as an ingredient in the preparation of bread and fresh pasta like tagliatelle and ravioli, risotto and white meat like chicken and rabbit, and fish, including sushi. It is also ideal to use on desserts, cream puddings, ice cream, compotes and strawberries.

The youngest is the lightest and freshest balsamic, aged 5 years it is made from 70% grape must and 30% wine vinegar. For its primarily bitter taste, it is suitable as an everyday dressing on salads and grilled vegetables, as a base for dips, an alternative to wine when deglazing risotto and meats while cooking, as well as an ingredient in sauces and glacès and for marinating meat.

# Le basi di Gloria

### DADO CREMOSO AL BALSAMICO
Rosolate con olio a fuoco basso 500 g di verdure tagliate a pezzettini (sedano, carota, cipolla, aglio, finocchio, zucchina, sedano rapa…) per almeno 30 minuti. Sfumate con 3 cucchiai di aceto balsamico invecchiato 5 anni. Una volta raffreddato il tutto, frullatelo con mezzo chilo di sale marino integrale, suddividete il composto ottenuto in vasetti ermetici e conservate in frigo. Da utilizzare come insaporitore.

### BRODO VEGETALE
Rosolate con poco olio 1 gambo di sedano assieme alle foglie, 1 carota, 1 cipolla con inserito 1 chiodo di garofano, 1 pomodoro secco, i gambi di 1 mazzo di prezzemolo, 2 bacche di pimento. Fate dorare e aggiungete 1 litro e mezzo d'acqua e 2 cucchiaini di sale fino. Fate bollire a fuoco lento per 2 ore. Lasciate raffreddare e filtrate il tutto con un colino a maglie fini.

### BRODO DI POLLO
In una pentola capiente adagiate la carcassa di un pollo senza pelle assieme a 1 carota, sedano e cipolla. Aggiungete acqua fredda e mettete sul fuoco. Fate bollire a fuoco lento per 2 ore, schiumando di tanto in tanto. Eliminate la carcassa e le verdure. Filtrate ancora caldo e lasciate raffreddare riponendolo in frigorifero. Una volta raffreddato, eliminate l'eventuale parte grassa che si sarà formata in superficie.

### FUMETTO DI PESCE
Rosolate con un filo d'olio e 1 spicchio d'aglio in camicia le teste di 500 g di crostacei (gamberi, mazzancolle, scampi) assieme a 2 carcasse di pesci (orata, branzino, spigola, dentice) e a 2 filetti di sogliola. Aggiungete un pizzico di peperoncino. Sfumate con 1 cucchiaio di vino bianco e aggiungete 1 litro e mezzo d'acqua fredda e 1 cipolla con inserito 1 chiodo di garofano. Cuocete il tutto per un'ora e mezza, schiumando di tanto in tanto. Filtrate e conservate in frigorifero.

### VINAIGRETTE
Le dosi giuste per una vinaigrette al balsamico sono 1 cucchiaio di aceto per ogni commensale e all'incirca il doppio di olio extravergine d'oliva. Aggiungere un pizzico di sale e del pepe nero macinato al momento. Il tutto va emulsionato con una forchetta fino a ottenere una sorta di crema. La vinaigrette può essere aromatizzata in diversi modi: si possono aggiungere un po' di senape in grani, delle alici dissalate tritate, erbe aromatiche o spezie a piacere. La tipologia ideale di aceto per la riuscita di una buona vinaigrette è un aceto balsamico invecchiato 5 anni. L'aceto non va mai versato con i cucchiaini di acciaio, bensì con quelli di legno o di plastica.

### DRESSING ASIATICO AL BALSAMICO
Per accompagnare sushi, sashimi e piatti della tradizione asiatica che richiedono una salsa d'accompagnamento con una certa sapidità, emulsionate 1 cucchiaio di salsa wasabi in pasta con 80 ml di olio leggero (semi di sesamo o riso) e 4 cucchiai d'aceto balsamico invecchiato 5 anni. Condite con un pizzico di sale e di pepe bianco. Per velocizzare l'emulsione, mettete tutti gli ingredienti in un vasetto a chiusura ermetica. Sbattete velocemente per ottenere un dressing vellutato. Per un tocco in più all'accompagnamento dei piatti orientali, aggiungete un punta di un cucchiaino di zenzero fresco grattugiato.

# Gloria's essentials

## CREAMY BALSAMIC BOUILLON GRANULES
In olive oil sauté 1 lb 2 oz / $3^1/_3$ cups (500 g) of chopped vegetables (celery, carrot, onion, garlic, fennel, courgettes, celeriac…) cook over a low heat for at least 30 minutes. Deglaze with the 2 tablespoons (30 ml) of balsamic vinegar, aged 5 years. Once cooled, blend with 1 lb 2 oz / 2 cups (½ kg) of sea salt, divide the mixture into jars, seal and store in the fridge. Use for seasoning.

## VEGETABLE STOCK
In a little olive oil sauté 1 celery stalk along with its leaves, 1 carrot, 1 onion with a clove inserted in it, 1 dried tomato, the stalks from a bunch of parsley and 2 allspice berries. Sauté until golden then add 2½ pints / 6 cups (1½ litres) of water and 2 teaspoons of salt. Simmer over a low heat for 2 hours. Leave to cool before straining with a fine mesh strainer.

## CHICKEN STOCK
In a large pan place a skinless chicken carcass together with 1 carrot, 1 celery and 1 onion. Cover with cold water and bring to the boil. Simmer over a low heat for 2 hours, skimming occasionally. Remove the carcass and the vegetables. Strain the stock while still hot and leave to cool in the refrigerator. Once chilled, skim off any fat that has formed on the surface.

## FISH FUMET
In a little olive oil sauté 1 clove of garlic whole, 1 lb 2 oz / $3^1/_3$ cups (500 g) of shellfish heads (prawns, king prawns, scampi) together with two carcasses of fish (sea bass, sea bream or dentice ) and 2 sole fillets. Add a pinch of chilli pepper. Deglaze with 1 tbsp of white wine then add 2½ pints / 6 cups (1 ½ half litres) of cold water and an onion with a clove inserted in it. Cook for an hour and a half, skimming occasionally. Strain and keep in the fridge.

## VINAIGRETTE
The correct ratios for a balsamic vinaigrette are approximately 1 teaspoon of vinegar to every two of extra virgin olive oil per diner. Add a pinch of salt and freshly ground black pepper. Whisk the two with a fork until emulsified.
The vinaigrette can be flavoured in various ways: you can add a little mustard seed, desalted chopped anchovies and herbs or spices to taste. For a successful vinaigrette, the ideal vinegar is a balsamic vinegar that has been aged for five years. The vinegar should never be poured with stainless steel teaspoons, but with those of wood or plastic.

## ASIAN BALSAMIC DRESSING
To accompany sushi, sashimi and traditional Asian dishes that need accompanying sauce with good flavour, whisk 1 tablespoon of wasabi paste with 5½ tbsp (80 ml) of light oil (sesame or rice) and 4 tablespoons of balsamic vinegar, aged 5 years. Season with a pinch of salt and white pepper. To speed up the process, put all the ingredients in an airtight jar and shake briskly until you have a smooth dressing. For an extra touch to flavourings for oriental dishes, add the tip of a teaspoon of freshly grated ginger.

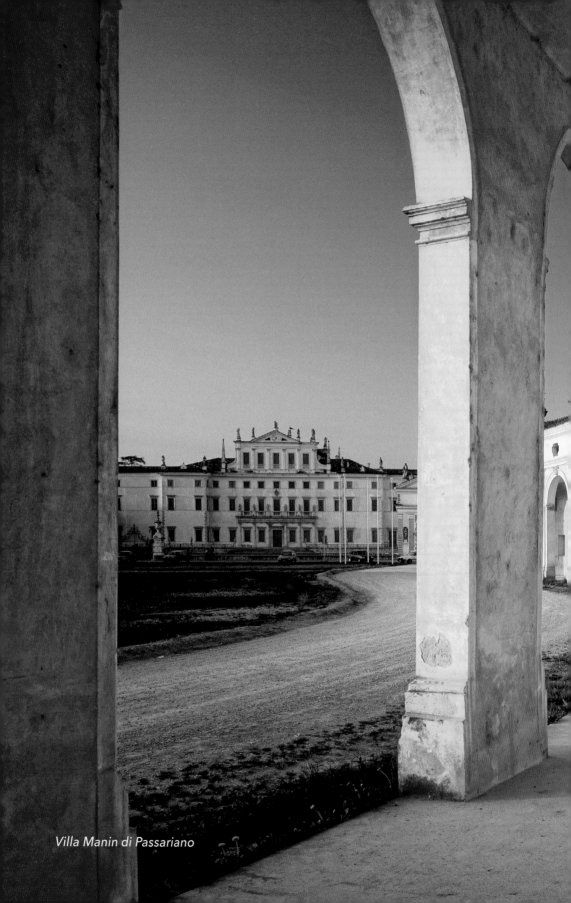

Villa Manin di Passariano

# Salse e composte

COMPOSTA DI CILIEGIE AL BALSAMICO                    32

COMPOSTA DI FRAGOLE AL BALSAMICO                     34

COMPOSTA DI FICHI AL BALSAMICO                       35

MARMELLATA DI CIPOLLE AL BALSAMICO                   36

KETCHUP AL BALSAMICO                                 38

# Sauces and conserves

CHERRY AND BALSAMIC JAM 32

STRAWBERRY AND BALSAMIC JAM 34

FIG AND BALSAMIC RELISH 35

ONION AND BALSAMIC CHUTNEY 36

BALSAMIC KETCHUP 38

Ingredienti per un vasetto da 250 g
* 500 g di ciliegie denocciolate
* 350 g di zucchero di canna
* 1 stecca di cannella
* mezzo bicchiere di vino rosso
* 60 ml di aceto balsamico invecchiato
  5 anni

Ingredients for a 9 oz (250 g) jar
* 1 lb 2 oz / 3$\frac{1}{3}$ cup (500 g) pitted cherries
* 12 oz / 2 cups (350 g) brown sugar
* 1 stick cinnamon
* ½ glass red wine
* 4 tablespoons (60 ml) balsamic vinegar
  aged 5 years

# Composta di ciliegie al Balsamico
## Cherry and Balsamic jam

Snocciolate le ciliegie e radunatele in una pentola assieme allo zucchero, alla cannella e al vino rosso.

Cuocete la composta per 40 minuti fino a quando non si sarà addensata.

Aggiungete il balsamico e proseguite la cottura per altri 5 minuti.

Invasate, sterilizzate i vasetti e riponete in un luogo asciutto.

Si abbina a formaggi freschi e a caciotte di capra.

Pit the cherries and place in a saucepan with the sugar, cinnamon and red wine.

Cook the compote for 40 minutes until it thickens. Add the balsamic vinegar and continue to cook for a further 5 minutes.

Bottle the jam, sterilize the jars and store in a dry place.

Goes well with fresh cheese and goat cheese.

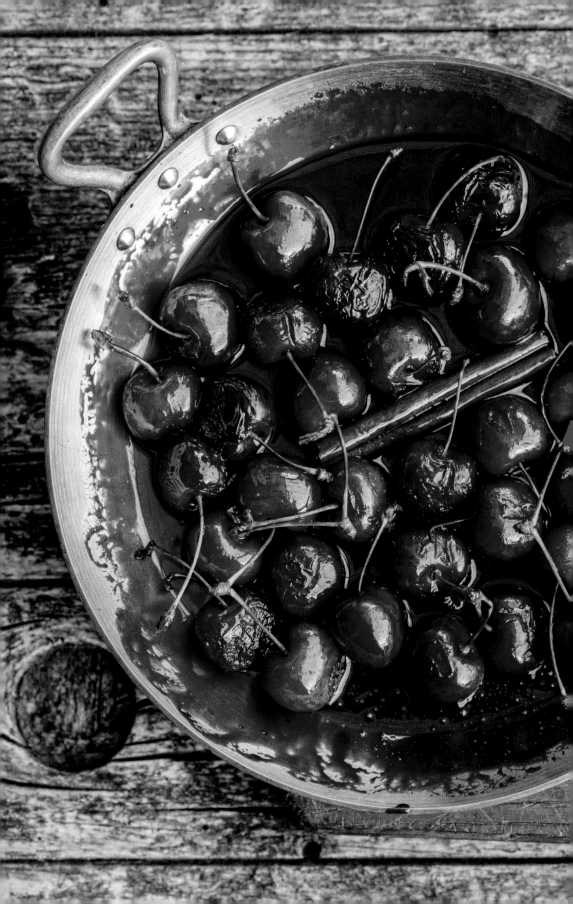

*Ingredienti per un vasetto da 250 g*
* 500 g di fragole
* 200 g di zucchero di canna
* 1 cucchiaino di bacche di pepe rosa
* 60 ml di aceto balsamico invecchiato 5 anni

*Ingredients for a 9 oz (250 g) jar*
* 1 lb 2 oz / 3$\frac{1}{3}$ cup (500 g) strawberries
* 7 oz / ¼ cup (200 g) brown sugar
* 1 teaspoon red peppercorns
* 4 tablespoons (60 ml) balsamic vinegar aged 5 years

# Composta di fragole al Balsamico
## Strawberry and Balsamic jam

Lavate e tagliate le fragole a metà. Radunatele in una pentola assieme allo zucchero di canna e alle bacche di pepe rosa.

Cuocete la composta per 40 minuti fino a quando non si sarà addensata.

Aggiungete il balsamico e proseguite la cottura per altri 5 minuti.

Invasate, sterilizzate i vasetti e riponete in un luogo asciutto.

Si abbina a formaggi freschi e dessert a base di latte come la panna cotta o a una mousse allo yogurt.

Wash and cut the strawberries in half. Place in a saucepan with the brown sugar and red peppercorns.

Cook the compote for 40 minutes until it thickens. Add the balsamic vinegar and cook for a further 5 minutes.

Bottle the jam, sterilize the jars and store in a dry place.

Goes well with cream cheese and milk-based desserts such as panna cotta or yoghurt mousse.

*Ingredienti per 1 vasetto da 250 g*
* 500 g di fichi neri o verdi
* 200 g di zucchero di canna
* il succo di mezzo limone
* 60 ml di Porto o altro vino marsalato
* 60 ml di aceto balsamico invecchiato
  5 anni

*Ingredients for a 9 oz (250 g) jar*
* 1 lb 2 oz / 3⅓ cups (500 g) figs
  (black or green)
* 7 oz / 1¼ cup (200 g) brown sugar
* the juice of half a lemon
* 4 tablespoons (60 ml) Port or other
  Marsala wine
* 4 tablespoons (60 ml) balsamic vinegar
  aged 5 years

# Composta di fichi al Balsamico
## Fig and Balsamic relish

Spellate e tagliate a metà i fichi. Radunateli in una pentola assieme allo zucchero di canna e al succo di limone.

A metà cottura aggiungete il Porto e cuocete la composta per 40 minuti fino a quando non si sarà addensata.

Aggiungete il balsamico e proseguite la cottura per altri 5 minuti.

Invasate, sterilizzate i vasetti e riponete in un luogo asciutto.

Si abbina a gelati, formaggi stagionati e mousse allo yogurt.

Peel and half the figs. Place in a saucepan together with the sugar and lemon juice.

When cooked halfway add the Portwine and bake the compote for 40 minutes until it thickens. Add the balsamic vinegar and cook for a further 5 minutes.

Bottle the relish, sterilize the jars and store in a dry place.

Goes well with ice cream, mature cheese and yoghurt mousse.

*Ingredienti per 1 vasetto da 250 g*
* 500 g di cipolle rosse
* 20 g di burro
* 120 g di zucchero di canna
* 2 chiodi di garofano
* un pizzico di pimento
* 50 ml di aceto balsamico invecchiato
  5 anni

*Ingredients for a 9 oz (250 g) jar*
* 1 lb 2 oz / 3$\frac{1}{3}$ cups (500 g) red onions
* ¾ oz / 1½ tbsp (20 g) butter
* 4¼ oz (120 g) brown sugar
* 2 cloves
* a pinch allspice
* 3¼ tablespoons (50 ml) balsamic
  vinegar aged 5 years

# Marmellata di cipolle al Balsamico
## Onion and Balsamic chutney

Mondate le cipolle e affettatele. Sciogliete il burro, aggiungete le cipolle e, dopo averla rosolata per 3-4 minuti, aggiungete lo zucchero di canna e fatela caramellare.

Insaporite con un pizzico di pimento e i chiodi di garofano e cuocete per 15-20 minuti bagnando con qualche cucchiaio d'acqua se necessario. Quando il tutto si sarà ammorbidito, aggiungete l'aceto balsamico e proseguite la cottura per altri 5 minuti.

Invasate la marmellata di cipolle e sterilizzate i vasetti. Riponetela al buio e attendete 15-20 giorni prima di consumarla.

Si abbina a formaggi stagionati, bolliti e paté de foie gras.

Peel and slice the onions. Melt the butter, add the onion and, after sautéing for 3-4 minutes, add the brown sugar and let it caramelize.

Season with a pinch of allspice and cloves and cook for 15-20 minutes adding a few tablespoons of water as necessary. When the onion is softened, add the balsamic vinegar and cook for a further 5 minutes.

Bottle the onion chutney and sterilize the jars. Store in a dark place and wait 15-20 days before consuming.

Goes well with mature cheese, boiled meat, and foie gras.

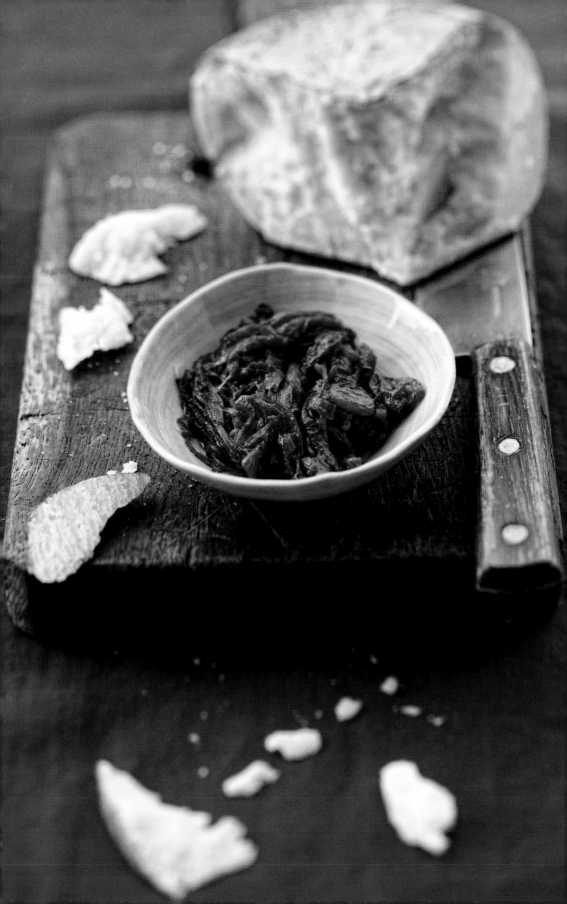

*Ingredienti per un vasetto da 250 g*
* 300 g di polpa di pomodoro senza semi
* 1 cipolla tritata
* 1 spicchio d'aglio intero, spellato
  e tritato finemente
* 4 cucchiai di zucchero di canna
* ½ cucchiaino di sale
* ½ cucchiaino di senape in polvere
* 1 pizzico di miscela 5 spezie
* ½ cucchiaino di peperoncino secco
* 1 cucchiaio di olio di semi di girasole
* 4 cucchiai di aceto balsamico
  invecchiato 5 anni

*Ingredients for a 9 oz (250 g) jar*
* 10½ oz / 2 cups (300 g) of tomato pulp
  without seeds
* 1 chopped onion
* 1 garlic clove, peeled and finely chopped
* 2¾ tablespoons (40 ml) brown sugar
* half teaspoon salt
* half teaspoon dry mustard
* 1 pinch 5 spice mix
* half teaspoon dried chilli pepper
* ¾ tablespoon sunflower oil
* 2¾ tablespoons (40 ml) balsamic vinegar
  aged 5 years

# Ketchup al Balsamico
## Balsamic ketchup

In una pentola capiente soffriggete nell'olio di semi l'aglio e la cipolla per 3-4 minuti.

Aggiungete tutte le spezie, il sale, la polpa di pomodoro e lo zucchero. Coprite e abbassate il fuoco.

Fate cuocere il tutto fino a ridurre di un terzo per 15 minuti circa.

Aggiungete poi il balsamico e proseguite la cottura per altri 10 minuti.

Invasate il ketchup e fatelo raffreddare. Si conserva in frigorifero per 1 settimana circa.

In a large pan fry the garlic and onion in sunflower oil for 3-4 minutes.

Add all the spices, salt, tomato pulp and sugar. Cover and lower the heat.

Cook for approximately 15 minutes until reduced by a third.

Then add the balsamic vinegar and cook for another 10 minutes.

Bottle the ketchup and leave to cool. Can be stored in the refrigerator for about 1 week.

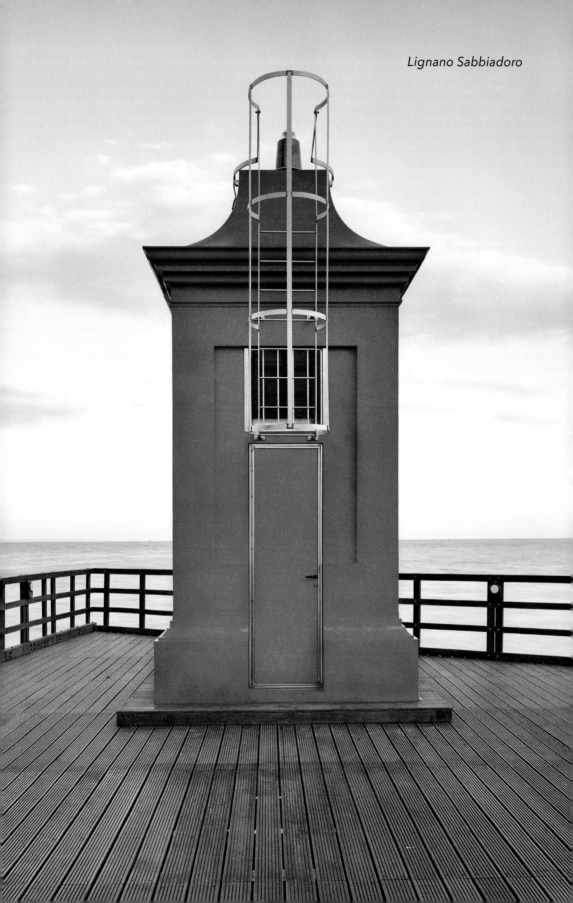

Lignano Sabbiadoro

# Antipasti

PANE CASERECCIO CON INSALATA GRECA E VINAIGRETTE ALLA MENTA     42

PATÉ DI RADICCHIO TARDIVO AL BALSAMICO     44

CREMA DI CANELLINI, PANCETTA CROCCANTE E GOCCE DI BALSAMICO     45

CROSTINI CON TAPENADE AL BALSAMICO     47

PINZIMONIO CON VINAIGRETTE     48

PATÉ DE FOIE GRAS, PAN BRIOCHE E GELATINA DI RIBES AL BALSAMICO     50

UVA, SCAGLIE DI PARMIGIANO E BALSAMICO     51

PANE AL BALSAMICO     53

SALVIA IN TEMPURA     54

CAMEMBERT ALLA FRUTTA SECCA     56

# Starters

HOME BAKED SOURDOUGH BREAD WITH GREEK SALAD
AND MINT VINAIGRETTE — 42

RED RADICCHIO PATÉ WITH BALSAMIC VINEGAR — 44

CREAM CANNELLINI BEANS WITH CRISPY BACON
AND A DASH OF BALSAMIC — 45

TOAST WITH BALSAMIC TAPENADE — 47

CRUDITÉS WITH VINAIGRETTE — 48

PATÉ FOIE GRAS, PAN BRIOCHE WITH REDCURRANT
JELLY AND BALSAMIC VINEGAR — 50

GRAPES AND PARMESAN SLIVERS WITH BALSAMIC — 51

BALSAMIC VINEGAR BREAD — 53

SAGE TEMPURA — 54

CAMEMBERT WITH DRIED FRUIT TOPPING — 56

## Ingredienti per 4 persone

* 1 filone di pane casereccio a lievitazione naturale
* 300 g di pomodorini di piccole dimensioni di varietà diverse (pachino, datterino, piccadilly, piccoli cuori di bue)
* 200 g di feta greca
* 1 piccola cipolla rossa novella
* 1 cucchiaio di olio extravergine d'oliva
* 4 cucchiaini di aceto balsamico invecchiato 5 anni
* sale in fiocchi
* pepe nero appena macinato
* foglie di menta fresche

## Serves 4

* 1 loaf home baked sourdough bread
* 10½ oz / 2 cups (300 g) small tomatoes of different varieties (cherry, plum, Piccadilly, beef)
* 7 oz / ½ cup (200 g) Greek feta cheese
* 1 small red onion (such as Tropea)
* 1 tablespoon extra virgin olive oil
* 4 teaspoons balsamic vinegar aged 5 years
* salt flakes
* freshly ground black pepper
* fresh mint leaves

# Pane casereccio con insalata greca e vinaigrette alla menta

## Home baked sourdough bread with greek salad and mint vinaigrette

Scaldate il forno a 180 °C. Tagliate 4 grosse fette di pane casereccio, disponetele su una teglia da forno, irroratele con olio extravergine d'oliva e tostatele in forno.

Nel frattempo preparate l'insalata greca: tagliate i pomodorini in 4 parti e radunateli in una ciotola. Tagliate la feta a cubetti, affettate finemente la cipolla rossa e aggiungetela ai pomodorini.

Condite con 1 cucchiaio d'olio extravergine d'oliva, sale in fiocchi, pepe nero macinato e 4 cucchiaini d'aceto balsamico invecchiato 5 anni.

Sfornate le fette di pane tostate, disponetele su un piatto e farcitele con il composto di pomodorini e feta, profumando con le foglie di menta spezzettate. Condite con un filo d'olio e servite subito.

Preheat the oven to gas mark 4/350 °F (180 °C). Cut 4 thick slices of home baked bread, place on a baking sheet, drizzle with olive oil and toast them in the oven.

Meanwhile, prepare the Greek salad: Quarter the tomatoes and place in a bowl. Cut the feta into cubes, finely slice the red onion and add to the tomatoes.

Season with 1 tablespoon of extra virgin olive oil, salt flakes, ground black pepper and 4 teaspoons of balsamic vinegar aged five years.

Remove the slices of toasted bread from the oven, place on a plate and top with the mixture of tomatoes and feta, garnishing with chopped mint leaves. Drizzle with a little olive oil and serve immediately.

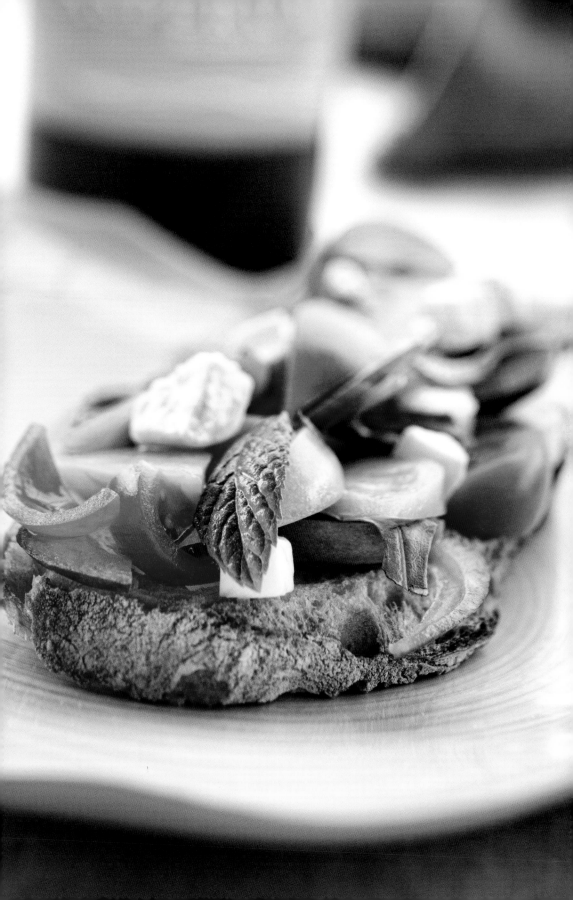

Ingredienti per 4 persone
* 2 cespi di radicchio rosso tardivo
  di Treviso
* 1 scalogno
* burro
* 40 g di ricotta fresca
* 40 g di formaggio invecchiato
* 1 cucchiaio di aceto balsamico
  invecchiato 15 anni
* sale
* pepe

Serves 4
* 2 heads red radicchio, if possible
  from Treviso
* 1 shallot
* butter
* 1½ oz / 2¾ tablespoons (40 g) fresh
  ricotta cheese
* $1^{1}/_{3}$ oz / $^{3}/_{8}$ cup (40 g) mature cheese
  such as Provolone
* 1 tablespoon balsamic vinegar
  aged 15 years
* salt
* pepper

# Paté di radicchio tardivo al Balsamico
## Red radicchio paté with Balsamic vinegar

Tagliate finemente 2 cespi di radicchio rosso tardivo di Treviso e fateli appassire in una padella con uno scalogno finemente tritato, 1 cucchiaio di burro, sale e pepe.

Cuocete a fuoco basso fino a quando il tutto non sarà diventato tenero. Sfumate con 1 cucchiaio di aceto balsamico invecchiato 15 anni, lasciate evaporare e fate raffreddare.

Ammorbidite 40 g di burro a temperatura ambiente fino a risultare morbido.

Radunate il composto di radicchio al balsamico, il burro morbido, 40 g di ricotta fresca e 40 g di formaggio invecchiato tipo provolone grattugiato, salate, pepate e amalgamate il tutto.

Riponete il composto a rassodare in frigo e servitelo poi con dei crostini caldi.

Finely chop 2 heads of red radicchio, if possible from Treviso, and sauté in a pan with a finely chopped shallot, 1 tablespoon butter, salt and pepper.

Cook over a low heat until tender. Pour over 1 tablespoon of balsamic vinegar aged 15 years, cook until reduced and leave to cool.

Soften 1½ oz / 2¾ tablespoons (40 g) butter at room temperature.

Cream together the radicchio and balsamic vinegar mix the softened butter with 1½ oz / 2¾ tablespoons (40 g) of fresh ricotta cheese and $1^{1}/_{3}$ oz / $^{3}/_{8}$ cup (40 g) mature cheese such as Provolone, season with salt and pepper, mixing well.

Put the mixture in the fridge until firm, then serve with hot croutons.

Ingredienti per 4 persone
* 1 scatola di cannellini da 400 g
* pancetta affumicata
* olio extravergine d'oliva
* 1 cucchiaio d'aceto balsamico
  invecchiato 5 anni
* sale
* pepe

Serves 4
* 14 oz / 2 cup (400 g) can of Cannellini
  beans
* bacon
* extra virgin olive oil
* 1 tablespoon balsamic vinegar
  aged 5 years
* salt
* pepper

# Crema di canellini, pancetta croccante e gocce di Balsamico
## Cream cannellini beans with crispy bacon and a dash of Balsamic

Scolate una scatola di cannellini da 400 g e risciacquate i fagioli sotto l'acqua corrente. Radunateli in un boccale, salateli e pepateli e aggiungete 1 cucchiaio d'aceto balsamico invecchiato 5 anni.

Frullate aggiungendo olio extravergine d'oliva a filo fino al raggiungimento di una crema soda, simile alla maionese. Riponete in frigo a rassodare.

Tagliate a striscioline la pancetta affumicata e scottatela in padella fino a renderla croccante.

Estraete la crema di cannellini, adagiate una piccola quantità su cucchiai monoporzione per buffet, decorate la crema con la pancetta croccante e, a piacere, con qualche fogliolina di cuore di radicchio. Condite con poche gocce di aceto balsamico invecchiato 5 anni.

Drain a 14 oz / 2 cup (400 g) can of Cannellini beans and rinse under running water. Place in a container add salt and pepper then 1 tablespoon of balsamic vinegar, aged five years.

Blend, drizzling in extra virgin olive oil until creamy, resembling mayonnaise. Chill in the refrigerator till firm.

Cut the bacon into strips and fry until crispy.

Take out the Cannellini cream , lay a small quantity on mono-portion buffet spoons, decorate with the crispy bacon and, if you wish, a few leaves of radicchio heart, shredded. Flavour with a dash of balsamic vinegar, aged five years.

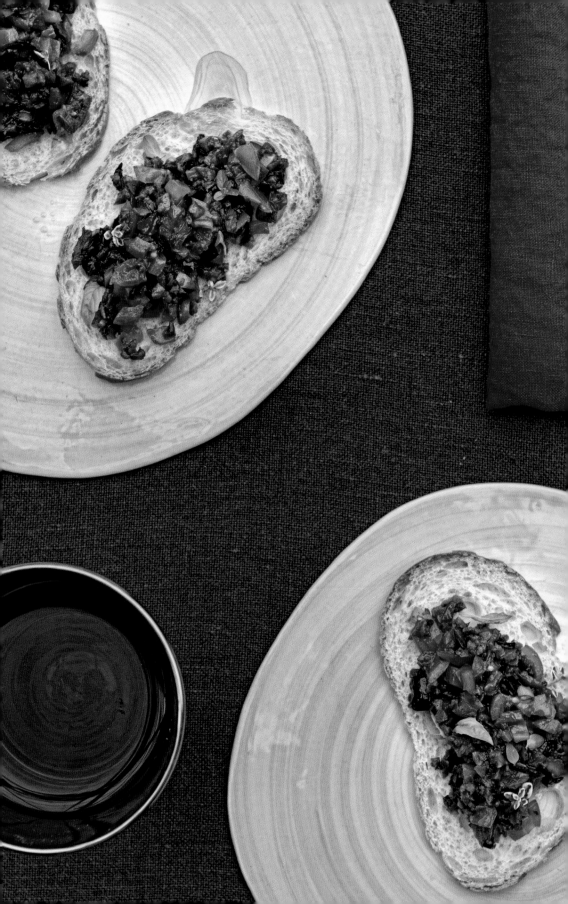

Ingredienti per 4 persone
* 250 g di olive nere taggiasche sott'olio
* 3 acciughe dissalate
* 1 cucchiaio di capperi
* 4 pomodorini secchi sott'olio tritati
* 1 spicchio d'aglio piccolo
* 1 pizzico di origano essiccato
* 4 cucchiai di olio extravergine d'oliva
* 4 cucchiaini di aceto balsamico invecchiato 5 anni
* sale in fiocchi
* pepe nero macinato
* pane casereccio a lievitazione naturale

Serves 4
* 9 oz / 1²/₃ cup (250 g) black Taggiasca olives in oil
* 3 anchovies desalted
* 1 tablespoon capers
* 4 dried tomatoes in oil, chopped
* 1 small clove garlic
* 1 pinch dried oregano
* 4 tablespoons extra virgin olive oil
* 4 teaspoons balsamic vinegar aged 5 years
* salt flakes
* ground black pepper

# Crostini con tapenade al Balsamico
## Toast with Balsamic tapenade

Preparate la tapenade: sgocciolate le olive e tritatele finemente al coltello assieme alle acciughe, ai capperi, ai pomodorini secchi e allo spicchio d'aglio fino a ottenere un pesto grossolano. Per un risultato più cremoso e fine frullate il tutto al mixer.

Condite con 4 cucchiai di olio extravergine d'oliva, 4 cucchiaini d'aceto balsamico invecchiato 5 anni, un pizzico di sale in fiocchi, pepe nero macinato e mezzo cucchiaino di origano essiccato. Trasferite la tapenade in una ciotola e riponetela in frigo per almeno un'ora.

Poco prima di servire la tapenade, tagliate il pane a fette, irroratelo con olio d'oliva e tostatelo sotto il grill del forno. Accompagnate la tapenade con le fette di pane tostato tiepide.

Per un sapore più fresco, insaporite la tapenade con un mazzetto d'erbe aromatiche fresche (maggiorana, basilico, mentuccia, timo, dragoncello, finocchietto selvatico e origano fresco) e qualche pomodorino privato di semi e acqua di vegetazione tritato finemente. Per un gusto più deciso, insaporite invece con un pizzico di peperoncino essiccato o qualche goccia di tabasco.

Prepare the tapenade: pit and drain the olives and with a knife chop finely together with the anchovies, capers, sun-dried tomatoes and the garlic clove into a coarse pesto. For a finer, smoother result blend the ingredients with a mixer.

Season with 4 tablespoons extra virgin olive oil, 4 teaspoons of balsamic vinegar aged five years, a pinch of salt flakes, ground black pepper and half a teaspoon of dried oregano. Transfer the tapenade to a bowl and place in the fridge for at least an hour.

Just before serving the tapenade, cut the bread into slices, drizzle with olive oil and toast under the grill. Serve the tapenade with the slices of warm toast.

For a fresher taste, garnish the tapenade with a bouquet of fresh herbs (marjoram, basil, pennyroyal, thyme, tarragon, wild fennel and fresh oregano) and some finely chopped seedless tomatoes, without their juices. If you prefer something stronger, garnish instead with a pinch of dried red chilli pepper or a dash of tabasco.

47

Ingredienti per 4 persone
* 4 cucchiaini di aceto balsamico
  invecchiato 5 anni
* 8 cucchiaini circa di olio extravergine
  d'oliva
* sale di Maldon
* pepe nero macinato
* verdura cruda di stagione tagliata
  a bastoncini

Serves 4
* 4 teaspoons of balsamic vinegar
  aged 5 years
* approx. 8 teaspoons of extra virgin
  olive oil
* Maldon salt
* ground black pepper
* raw seasonal vegetables cut into sticks

# Pinzimonio con vinaigrette
## Crudités with vinaigrette

Le giuste dosi per ottenere un'emulsione d'olio extravergine d'oliva e aceto balsamico sono 1 cucchiaino d'aceto balsamico invecchiato 5 anni e olio d'oliva quanto basta.

Si monta il tutto con una forchetta fino a ottenere un'emulsione.

Condite poi il tutto con sale di Maldon in fiocchi e pepe nero macinato.

Per un gusto più deciso, potete aromatizzare l'emulsione con una punta di senape di Digione o con delle acciughe dissalate finemente tritate.

The right ratios for a dip of extra virgin olive oil and balsamic vinegar are 1 teaspoon of balsamic vinegar aged 5 years and olive oil as necessary.

Whisk with a fork to an emulsion.

Then season with Maldon salt flakes and ground black pepper.

For a stronger flavour, you can spice up the dip with a touch of Dijon mustard or with some finely chopped and unsalted anchovies.

48

Ingredienti per 4 persone
* pan brioche
* 100 g di paté de foie gras
* 50 g di burro
* 4 cucchiai di gelatina di ribes
* 1 cucchiaino di aceto balsamico
  invecchiato 15 anni

Serves 4
* brioche crust
* 3½ oz / ½ cup (100 grams)
  Foie Gras pâté
* 3 tbsp (50 g) butter
* 1 teaspoon balsamic vinegar
  aged 15 years
* 4 tablespoons redcurrant jelly

# Paté de foie gras, pan brioche e gelatina di ribes al Balsamico

## Paté foie gras, pan brioche with redcurrant jelly and Balsamic vinegar

Eliminate la crosta del pan brioche (in alternativa utilizzate del panettone) e tagliate la mollica a dadini. Tostate leggermente con il grill in forno caldo a 200 °C e lasciate poi raffreddare.

Versate 100 g di paté de foie gras in un mixer, aggiungete 50 g di burro morbido a temperatura ambiente e frullate il tutto.

Trasferite il composto in un sac à poche e mettete da parte. Lavorate poi 4 cucchiai di gelatina di ribes con 1 cucchiaino di aceto balsamico invecchiato 15 anni.

Prendete dei bicchierini monoporzione da finger food e riempiteli alla base con il pan brioche, poi la mousse di paté de foie gras (aiutandovi con il sac à poche) e infine qualche piccola cucchiaiata di gelatina di ribes al balsamico. Completate con gocce di balsamico e qualche ribes fresco.

Remove the brioche crust (you can use Panettone) before cutting it into cubes. Lightly toast under an oven grill at gas mark 6/400 °F (200 °C) then leave to cool.

Place 3½ oz / ½ cup (100 grams) of Foie Gras pâté in a blender, add 3 tbsp (50 g) of butter softened at room temperature and blend together. Pour the mixture into a piping bag and set aside.

Work 1 teaspoon of balsamic vinegar, aged 15 years, into 4 tablespoons of redcurrant jelly.

Take mono-portion finger food glasses and fill the base with the brioche, then pipe over the Foie Gras mousse, and finally some small spoonfuls of the balsamic redcurrant jelly. Complete with a dash of balsamic vinegar and some fresh redcurrants.

# Uva, scaglie di parmigiano e Balsamico
## Grapes and parmesan slivers with Balsamic

Tipico e classico ma decisamente d'impatto è un bel piatto da portata ricco d'uva bianca e nera senza semi, fresca ed essiccata, grosse scaglie di Parmigiano Reggiano, Grana Padano, Castelmagno o altri formaggi stagionati e gocce d'aceto balsamico invecchiato 30 anni.

Accompagnate il tutto con del pane rustico, come un integrale ai semi, oppure un po' dolce alla zucca o ancora arricchito da noci e fichi secchi.

Typical and classic but definitely a dish to impress, an abundance of green and black seedless grapes, both fresh and dried scattered with large slivers of Parmesan: Parmigiano Reggiano, Grana Padano, Castelmagno or other mature cheese and a dash of balsamic vinegar, aged 30 years.

Accompany with a country loaf, such as multigrain, or a little sweet pumpkin bread or even bread enriched with nuts and dried figs.

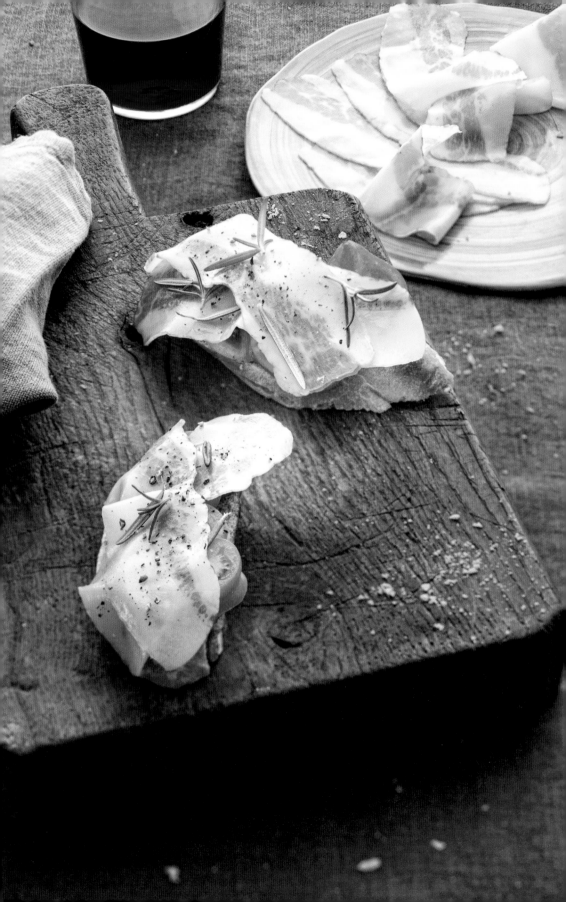

Ingredienti per 700 g circa
* 500 g di farina tipo 1 o 00, più un po'
  per infarinare
* 250 ml di acqua tiepida
* 1 cucchiaio di lievito di birra secco
* 1 cucchiaino di malto o miele
* 50 ml di aceto balsamico
  invecchiato 15 anni
* 30 g di burro ammorbidito
  a temperatura ambiente
* 2 cucchiaini di sale

Ingredients for about 1 lb 8 oz (700 g)
of dough
* 1 lb 2 oz / 3½ cups (500 g) plain flour type
  1 or 00, plus a little for dusting
* 9 fl oz / 1 cup (250 ml) lukewarm water
* 1 tablespoon active dry yeast or brewer's
  yeast
* 1 teaspoon honey or malt
* 3¼ tablespoons (50 ml) balsamic vinegar
  aged 15 years
* 1¾ tbsp (30 g) butter, softened at room
  temperature
* 2 teaspoons salt

# Pane al Balsamico
## Balsamic vinegar bread

Sciogliete nell'acqua tiepida il lievito assieme al malto (o al miele) e lasciate riposare per una decina di minuti.

Nel frattempo, disponete a fontana la farina. Versatevi al centro la parte liquida assieme all'aceto balsamico e incominciate a impastare. Aggiungete il sale e gradatamente anche il burro a fiocchetti. Impastate per 10 minuti fino a quando non otterrete un impasto liscio ed elastico. Infarinatelo e copritelo con un telo da cucina. Lasciatelo lievitare per un'ora e mezza a temperatura ambiente.

Una volta che avrà raddoppiato il volume, dividetelo in 3 parti. Allungatele a salsicciotto e disponetele su una teglia rivestita di carta forno. Lasciate lievitare ancora per un'ora e mezza.

Scaldate il forno a 200 °C e infornate i panini. Cuoceteli per 30 minuti circa.

Una volta cotti, fateli raffreddare su una gratella. Servite il pane al balsamico con lardo di Colonnata.

Dissolve the yeast in the lukewarm water with the malt (or honey) and leave to rest for about ten minutes.

Meanwhile, make a mound with the flour. Pour the liquids into a well in the centre together with the balsamic vinegar and begin to knead. Add the salt and bit by bit also the knobs of butter. Knead for 10 minutes until you get a smooth and elastic dough. Flour and cover with a kitchen towel. Leave to rise for an hour and a half at room temperature.

Once it has doubled in size, divide into 3 parts. Work each dough into long rolls and arrange the rolls on a baking tray covered with baking paper. Leave to rise for another hour and a half.

Preheat the oven to gas mark 6/400 °F (200 °C) and bake the rolls. Bake for approximately 30 minutes.

Once ready, leave to cool on a wire rack. Serve the bread with balsamic vinegar and lardo di Colonnata.

53

Ingredienti per 4 persone
* una trentina di foglie di salvia grosse
  e fresche, appena raccolte
* 70 g di farina di riso
* 30 g di fecola di patate, più qualche
  cucchiaio per infarinare le foglie
* 100 ml di acqua molto frizzante
  e ghiacciata
* 2 cucchiai di aceto balsamico
  invecchiato 15 anni
* 1 tuorlo d'uovo
* sale in fiocchi
* pepe nero macinato
* abbondante olio di riso per friggere

Serves 4
* about thirty large, young sage leaves,
  freshly picked
* 4 heaped tbsp (70 g) rice flour
* 2 tbsp (30 g) potato starch, plus a few
  tablespoons for dredging the leaves
* 6 tbsp / 3.4 fl oz (100 ml) extra sparkling
  chilled water
* 1¼ tablespoons (20 ml) balsamic vinegar
  aged 15 years
* 1 egg yolk
* salt flakes
* ground black pepper
* ample rice oil for frying

# Salvia in tempura
## Sage tempura

Riponete l'acqua frizzante in congelatore per almeno 10 minuti e una ciotola di vetro in frigo: dovranno essere ben fredde quando preparerete la tempura. Lavate e asciugate le foglie di salvia e disponetele su un foglio di carta da cucina.

Preparate la pastella per la tempura: miscelate le 2 farine nella ciotola assieme a un pizzico di sale e una macinata di pepe. Create un cratere al centro e versatevi il tuorlo d'uovo. Incominciate a sbattere con una frusta a mano, aggiungendo gradualmente l'acqua frizzante ben fredda e l'aceto balsamico invecchiato 15 anni.

Scaldate l'olio di riso in una pentola a sponde alte. Infarinate le foglie di salvia nella fecola di patate e, tenendole dal picciolo, tuffatele nella pastella. Sgocciolatele un po' sul bordo della ciotola e tuffatele nell'olio bollente. Una volta dorate, raccoglietele e scolatele su della carta paglia. Salatele e servitele immediatamente, accompagnandole a piacere con una spruzzata d'aceto balsamico.

Place the sparkling water in the freezer for at least 10 minutes and a glass bowl in the fridge: they must be well chilled to prepare the tempura. Wash and dry the sage leaves and place on sheets of kitchen paper.

Prepare the batter for the tempura: mix the 2 flours in the bowl along with a pinch of salt and freshly ground pepper. Make a well in the centre and pour in the egg yolk. Begin to whisk by hand, gradually adding the chilled sparkling water and the balsamic vinegar, aged 15 years.

Heat the rice oil in a high sided pan. Dredge the sage leaves with the potato starch and, holding by the stalk, dip them in the batter. Let the excess batter run off before dropping them into the hot oil. Once golden, remove and drain them on the paper towels. Season with salt and serve immediately, with a dash of balsamic vinegar to taste.

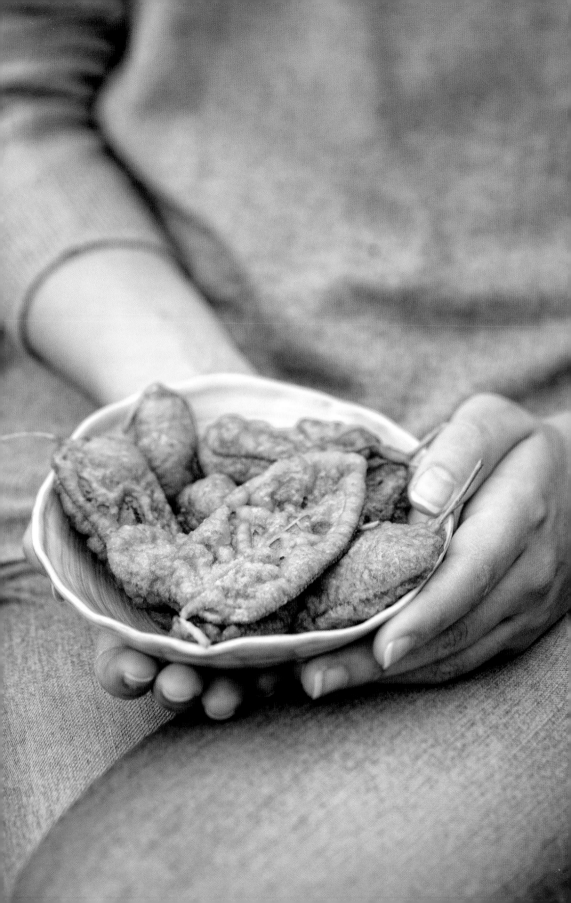

Ingredienti per 4 persone
* 1 camembert stagionato e la sua scatola di legno
* frutta secca mista come noci, uva passa, nocciole, mandorle tosate, pinoli
* aceto balsamico invecchiato 30 anni

Serves 4
* 1 mature camembert in its wooden box
* mixed fruit such as walnuts, raisins, hazelnuts, almond slivers, pine nuts
* balsamic vinegar aged 30 years

# Camembert alla frutta secca
## Camembert with dried fruit topping

Acquistate un camembert con la sua scatolina di legno resistente alla cottura in forno. Scartatelo, avvolgete il formaggio nella carta forno e riponetelo nella scatolina. Scaldate il forno a 200 °C, infornate il formaggio e cuocetelo per 15 minuti.

Una volta cotto, aprite la carta forno ed eliminate la calotta superiore del camembert con un coltello affilato.

Conditelo con un giro d'aceto balsamico invecchiato 30 anni e cospargetelo con la frutta secca. Servitelo caldissimo accompagnato da crostini di pane.

Buy a camembert in a wooden box that is oven resistant. Remove the cheese and wrap in baking paper before replacing it in the box. Preheat the oven to gas mark 6/400 °F (200 °C), place the cheese in the oven and bake for 15 minutes.

Once cooked, open the baking paper and remove the top rind of the camembert with a sharp knife.

Drizzle with balsamic vinegar aged 30 years to season and scatter with the dried fruit. Serve piping hot accompanied by crusty bread.

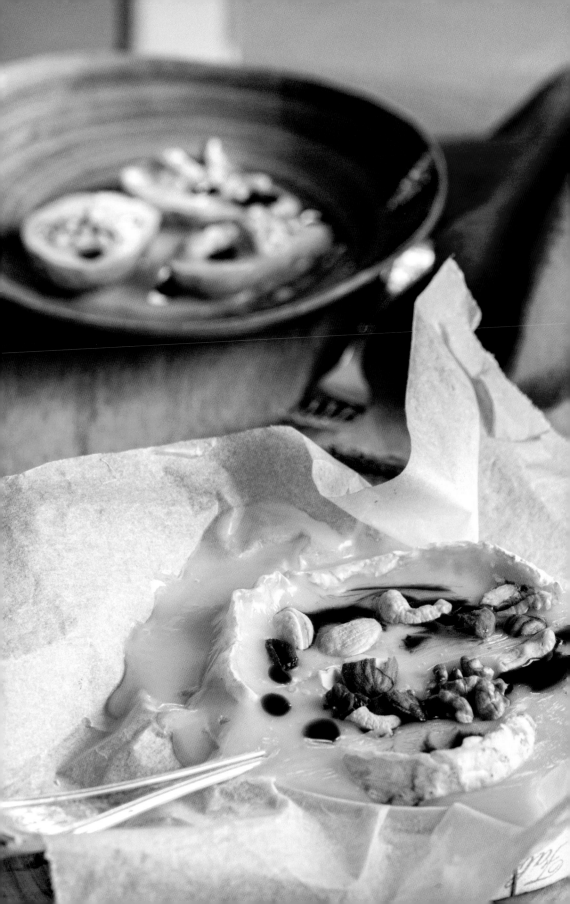

# Primi piatti

VELLUTATA DI ZUCCA, CAROTE E ZENZERO 61

CREMA DI PISELLI CON MOUSSE AI FORMAGGI 62

RAVIOLI DI PATATE E PECORINO AL BALSAMICO 64

CREMA DI PATATE E MAZZANCOLLE 67

RISOTTO ALLA CREMA DI SPINACI SU CIALDA DI PARMIGIANO 69

RISOTTO ALLE VERDURE DI STAGIONE 71

RISOTTO AL RADICCHIO ROSSO 72

RISOTTO AGLI SCAMPI, FIORI DI ZUCCA E PISTILLI DI ZAFFERANO 75

RISOTTO CON FONDUTA DI FORMAGGI 76

RISOTTO ALLE ERBE AROMATICHE, PATATE E CRESCENZA 78

TORTELLI AGLI SCAMPI E ZENZERO 81

SPAGHETTI ALL'ASPERUM 82

LINGUINE ALLE PATATE, PREZZEMOLO E CAPPERI 83

PASTA E CECI 85

SPAGHETTI AI CALAMARETTI E ZUCCHINE 86

FETTUCCINE AL BALSAMICO 88

# First courses

CREAM OF PUMPKIN, CARROT AND GINGER SOUP 61

CREAM OF PEA SOUP WITH CHEESE MOUSSE 62

POTATO AND CHEESE RAVIOLI WITH BALSAMIC VINEGAR 64

PRAWN AND POTATO CHOWDER 67

CREAM OF SPINACH RISOTTO ON PARMESAN WAFERS 69

RISOTTO WITH VEGETABLES OF THE SEASON 71

RED RADICCHIO RISOTTO 72

RISOTTO WITH SCAMPI, PUMPKIN FLOWERS AND SAFFRON 75

RISOTTO WITH CHEESE SAUCE 76

HERB, CREAM CHEESE AND POTATO RISOTTO 78

PRAWN AND GINGER TORTELLI 81

SPAGHETTI ALL'ASPERUM 82

POTATO, PARSLEY AND CAPER LINGUINE 83

PASTA AND CHICKPEA BROTH 85

SQUID AND ZUCCHINI SPAGHETTI 86

BALSAMIC FETTUCCINE 88

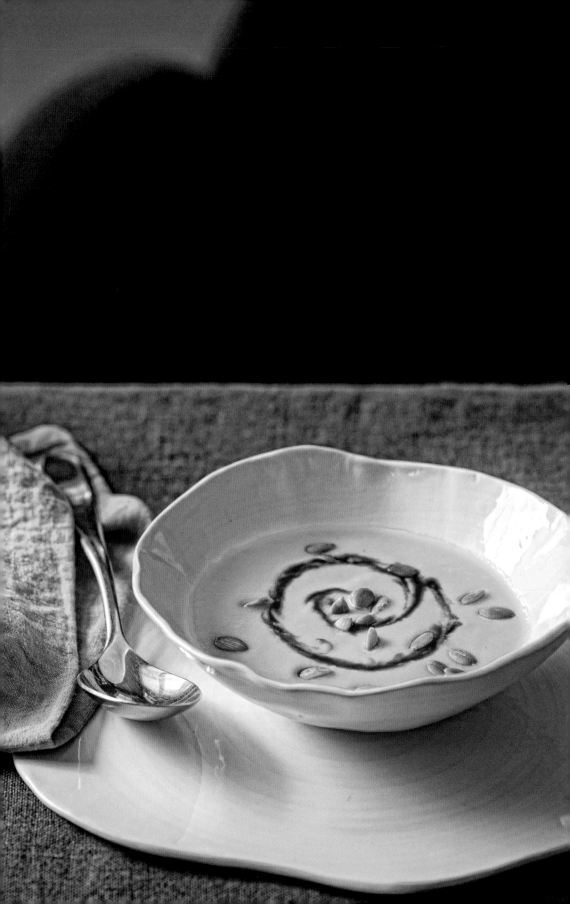

*Ingredienti per 4 persone*
* 400 g di zucca pulita e tagliata a dadini
* 2 carote grandi
* 2 cm di radice di zenzero
* mezza cipolla bianca
* 1 litro e mezzo di brodo vegetale
* olio extravergine d'oliva
* semi di zucca tostati per decorare
* aceto balsamico invecchiato 15 anni

*Serves 4*
* 14 oz / 2 cups (400 g) pumpkin cleaned and diced
* 2 large carrots
* 2 cm ginger root
* ½ white onion
* 2½ pints / 6 cups (1½ litres) vegetable stock
* extra virgin olive oil
* roasted pumpkin seeds to garnish
* balsamic vinegar aged 15 years

# Vellutata di zucca, carote e zenzero
## Cream of pumpkin, carrot and ginger soup

Tritate grossolanamente la cipolla e rosolatela con un cucchiaio d'olio per 3-4 minuti.

Aggiungete lo zenzero grattugiato, la zucca e la carota tagliata a dadini. Versate poi del brodo bollente e lasciate cuocere il tutto fino a quando le verdure non si saranno ammorbidite e il liquido non si sarà ridotto di quasi metà del volume iniziale.

Frullate il tutto e servite caldo, decorando il piatto con semi di zucca e una spirale d'aceto balsamico.

Coarsely chop the onion and sauté in a tablespoon of oil for 3-4 minutes.

Add the grated ginger, pumpkin and the diced carrot. Then pour over the boiling stock and leave to cook until the vegetables are tender and the liquid reduced by almost half.

Blend to a cream and serve hot, garnish the dish with the pumpkin seeds and a drizzle of balsamic vinegar.

## Crema di piselli con mousse ai formaggi
### Cream of pea soup with cheese mousse

*Ingredienti per 4 persone*
* 500 g di piselli
* 1 scalogno
* 1 litro di brodo vegetale
* 200 g di robiola
* 100 ml di panna fresca da cucina
* 2 cucchiaini di parmigiano o altro formaggio stagionato
* qualche fogliolina di menta tritata
* olio extravergine d'oliva
* aceto balsamico invecchiato 30 anni
* sale
* pepe

*Serves 4*
* 1 lb 2 oz / 3$^{1}/_{3}$ cups (500 g) peas
* 1 shallot
* 35.2 fl oz / 4 cups (1 litre) vegetable stock
* 7 oz / ¾ cup (200 g) Robiola cheese or similar
* 4 fl oz / ¾ cup (100 ml) fresh single cream
* 2 teaspoons Parmesan or other mature cheese
* a few mint leaves shredded
* extra virgin olive oil
* balsamic vinegar aged 30 years
* salt
* pepper

Tritate finemente lo scalogno e fatelo appassire con 1 cucchiaio d'olio extravergine d'oliva.

Aggiungete i piselli e il brodo e lasciate sobbollire il tutto per 30-40 minuti.

Nel frattempo montate la panna e amalgamatela alla robiola e al formaggio stagionato grattugiato. Salate e pepate.

Frullate la vellutata, aggiungete solo alla fine delle foglioline di menta spezzettate e versate nei piatti. Adagiate su ogni portata di zuppa una cucchiaiata generosa di crema di formaggi.

Finely chop the shallots and sauté with 1 tablespoon of olive oil.

Add the peas and stock and simmer for 30-40 minutes.

Meanwhile, whip the cream and fold in the Robiola and grated parmesan cheese. Season with salt and pepper.

Blend the soup, add the torn mint leaves at the end and serve. Add a generous spoonful of the cheese mousse to each serving.

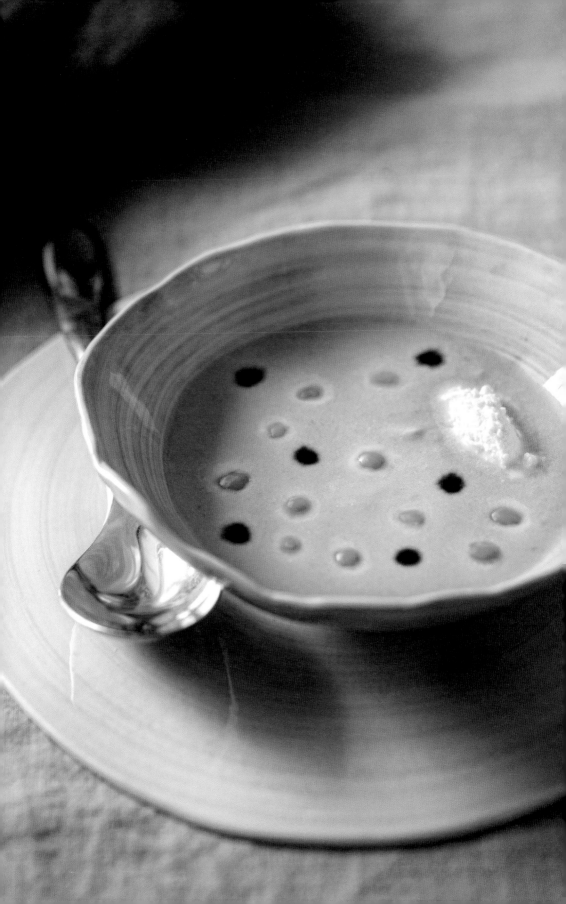

Ingredienti per 4 persone

*Per la pasta:*
* 100 g di semola di grano duro di qualità
  e un po' per spolverare
* 100 g di farina tipo 0
* 1 pizzico di sale
* 1 cucchiaio di olio extravergine d'oliva
* acqua tiepida qb

*Per il ripieno:*
* 200 g di patate a pasta gialla
* 50 g di formaggio pecorino
  stagionato grattugiato

* erba cipollina
* sale e pepe

*Per condire:*
* 30 g di burro
* 3 foglie di salvia
* aceto balsamico
  invecchiato 15 anni

# Ravioli di patate e pecorino al Balsamico
## Potato and cheese ravioli with Balsamic vinegar

Pelate le patate e tagliatele a dadini. Lessatele in acqua leggermente salata. Una volta cotte, scolatele e riducetele in purea con uno schiacciapatate.

Una volta raffreddate, mescolatele al formaggio grattugiato e all'erba cipollina tritata fine. Mettete da parte.

Preparate la pasta per i ravioli: radunate in una ciotola le farine, il sale e l'olio d'oliva. Impastate aggiungendo un po' d'acqua fino a ottenere un impasto liscio. Lavoratelo per una decina di minuti con le mani. Lasciatelo poi riposare per altri 10 minuti sotto un telo da cucina.

Servendovi di un matterello o di una macchina per la pasta stendete l'impasto fino a ottenere una sfoglia alta un paio di millimetri. Per aiutarvi a stendere la sfoglia nel migliore dei modi, spolveratela con un po' di semola di grano duro.

Peel the potatoes and dice. Boil in lightly salted water. Once cooked, drain and mash.

Once cooled, mix in the grated cheese and the finely chopped chives. Set aside.

Prepare the ravioli pasta: place the flour, salt and olive oil in a bowl. Knead adding water a little at a time until you have a smooth dough. Work by hand for about ten minutes. Leave to stand for another 10 minutes under a kitchen towel.

Using a rolling pin or a pasta machine roll out the dough to obtain a sheet a couple of millimetres thick. To make rolling out the dough easier, dredge with a little semolina.

*Serves 4*

*For the pasta:*
* *3½ oz / ²/₃ cup (100 g) good quality durum wheat flour plus a little extra for dredging*
* *3½ oz / ²/₃ cup (100 g) of plain flour type 0*
* *1 pinch of salt*
* *1 tablespoon extra virgin olive oil*
* *lukewarm water as necessary*

*For the filling:*
* *½ lb / 1½ cup diced (200 g) yellow fleshed potatoes*
* *3½ tbsp (50 g) mature pecorino cheese grated*
* *chives*
* *salt and pepper*

*For the dressing:*
* *1 oz / 2 tbsp (30 g) butter*
* *3 sage leaves*
* *balsamic vinegar aged 15 years*

Disponete delle cucchiaiate di ripieno ben distanziate su una sfoglia di pasta. Inumidite leggermente con uno spruzzino d'acqua e posizionatevi sopra un altro strato di sfoglia. Picchiettate con la punta delle dita la sfoglia attorno al ripieno per eliminare le bolle d'aria. Con una formina circolare ricavate i ravioli.

Scaldate abbondante acqua salata e lessate i ravioli per 5-8 minuti circa. Nel frattempo, sciogliete il burro e aromatizzatelo con le foglie di salvia: spegnete il fuoco quando comincerà a sfrigolare.

Scolate i ravioli, suddivideteli nei piatti e conditeli con il burro alla salvia e gocce d'aceto balsamico.

Well apart place spoonfuls of the filling on one layer of the dough. Spray with water to lightly dampen and place another layer of pastry over the top. Pinch the dough around the filling with your fingertips to seal. With a circular cutter cut out the ravioli.

Heat plenty of salted water in a large pan and boil the ravioli for 5-8 minutes. Meanwhile, melt the butter and add the sage leaves to flavour: turn off the heat when it starts to sizzle.

Drain the ravioli, divide between the plates and drizzle over the sage butter and a dash of balsamic vinegar.

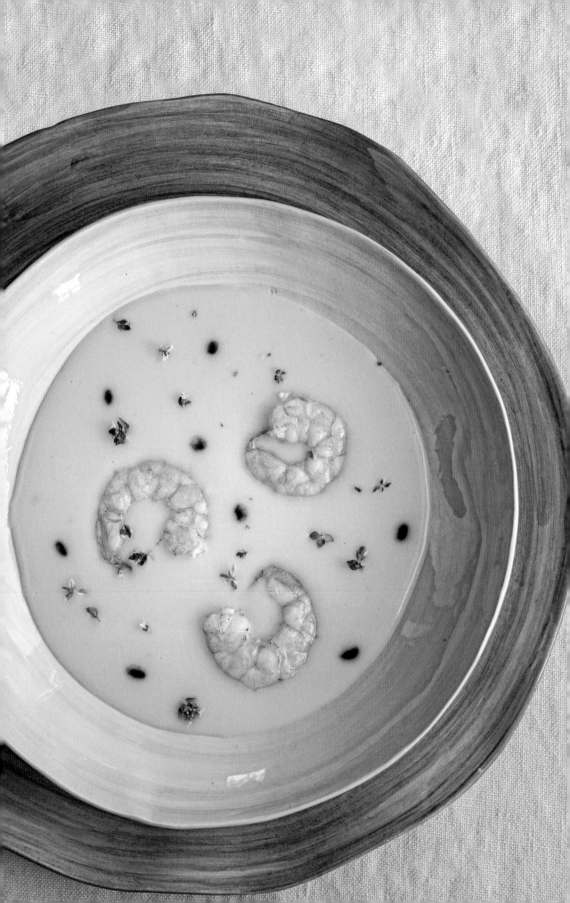

Ingredienti per 4 persone
* 800 g di patate bianche
* 10 mazzancolle
* 1 scalogno
* 1 bicchierino di gin
* 1 litro e mezzo di brodo vegetale
  o fumetto di pesce
* 1 rametto di timo fresco
* olio extravergine d'oliva
* aceto balsamico invecchiato 15 anni

Serves 4
* 1 lb 12 oz / 5½ cups (800 g) white
  potatoes
* 10 large prawns
* 1 shallot
* 1 shot of gin
* 2½ pints / 6 cups (1½ litres) of
  vegetable fish stock
* 1 sprig fresh thyme
* extra virgin olive oil
* balsamic vinegar aged 15 years

# Crema di patate e mazzancolle
## Prawn and potato chowder

Tagliate a dadini le patate e tritate lo scalogno. Fate soffriggere il tutto in 2 cucchiai d'olio extravergine d'oliva e aggiungete poi il brodo caldo.

Una volta cotte le patate, frullatele e tenete la zuppa al caldo.

Scaldate una pentola antiaderente, versateci un filo d'olio e fate dorare le mazzancolle, sfumandole con il gin.

Versate la zuppa nei piatti, adagiate su ogni porzione le mazzancolle e profumate il tutto con foglie di timo fresche. Terminate con qualche goccia d'aceto balsamico.

Dice the potatoes and chop the shallots. Fry in 2 tablespoons of extra virgin olive oil and then add the hot stock.

Once the potatoes are cooked, blend and keep the soup warm.

Heat a non-stick pan, add a little oil and fry the prawns till they change colour, deglaze with the gin.

Pour the soup into dishes, placing a prawn in each dish and garnishing with fresh thyme leaves. Finish with a drizzle of balsamic vinegar.

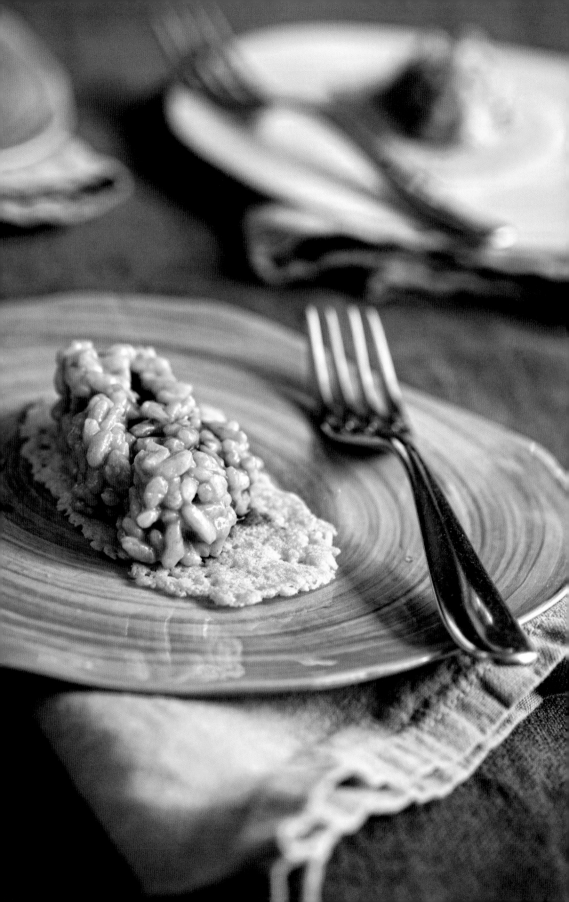

## Ingredienti per 4 persone

* 400 g di riso Vialone Nano o Carnaroli di alta qualità
* 150 g di spinaci novelli
* 2 scalogni
* 4 cucchiai di panna fresca
* mezzo bicchiere di vino bianco
* 1 litro e mezzo di brodo vegetale
* 4 cucchiaiate abbondanti di parmigiano
* 4 cucchiai di olio extravergine d'oliva
* 2 cucchiai di aceto balsamico 15 anni

## Serves 4

* 14 oz / 2 cups (400 g) Carnaroli or Vialone Nano high quality rice
* 5 oz / 1 cup (150 g) baby spinach
* 2 shallots - 5 oz / 1 cup (150 g)
* 2¾ tbsp (40 ml) fresh cream
* ½ cup white wine
* 2½ pints / 6 cups (1½ litres) vegetable broth
* 2¼ tablespoons Parmesan cheese
* 2¼ tablespoons extra virgin olive oil
* 1½ tablespoons balsamic vinegar aged 15 years

# Risotto alla crema di spinaci su cialda di parmigiano

# Cream of spinach risotto on parmesan wafers

Tritate finemente uno scalogno e fatelo appassire nell'olio extravergine d'oliva per 3-4 minuti assieme alle foglie di spinaci. Frullate poi il tutto assieme a 4 cucchiai di panna fresca. Tritate anche il secondo scalogno e fatelo appassire con poco olio in un tegame.

Aggiungete il riso e tostatelo fino a renderlo traslucido. Sfumatelo con il vino e proseguite la cottura aggiungendo brodo e mescolandolo di tanto in tanto.

Nel frattempo, scaldate il forno a 200 °C. Su una teglia rivestita di carta forno, create 4 dischi di parmigiano grattugiato. Infornate per 2-3 minuti fino a quando le chips di parmigiano non saranno diventate dorate. Togliete la teglia dal forno e lasciate raffreddare.

Una volta cotto il risotto, spegnete il fuoco e mantecatelo con la crema di spinaci e l'aceto balsamico. Coprite e lasciate riposare per 3 minuti.

Servite disponendo su ogni piatto le cialde di parmigiano con sopra il risotto alla crema di spinaci.

Finely chop the shallot and sauté in the extra virgin olive oil for 3-4 minutes along with the spinach leaves. Then blend together along with 4 tablespoons of fresh cream. Chop the second shallot and sauté with a little oil in a heavy based pan.

Add the rice and sauté until translucent. Deglaze with the wine and continue cooking adding more stock as the liquid is absorbed, stirring at intervals.

Meanwhile, preheat the oven to gas mark 6/400 °F (200 °C). On a baking sheet lined with baking paper, form four waffles from the grated Parmesan cheese. Bake the Parmesan waffles for 2-3 minutes until crisp and golden. Leave to cool.

Once the risotto is cooked, turn off the heat and give it a creamy finish by stirring in the spinach cream sauce together with the balsamic vinegar. Cover and leave to stand for 3 minutes.

Serve by placing a parmesan waffle on each plate topped with the cream of spinach risotto.

69

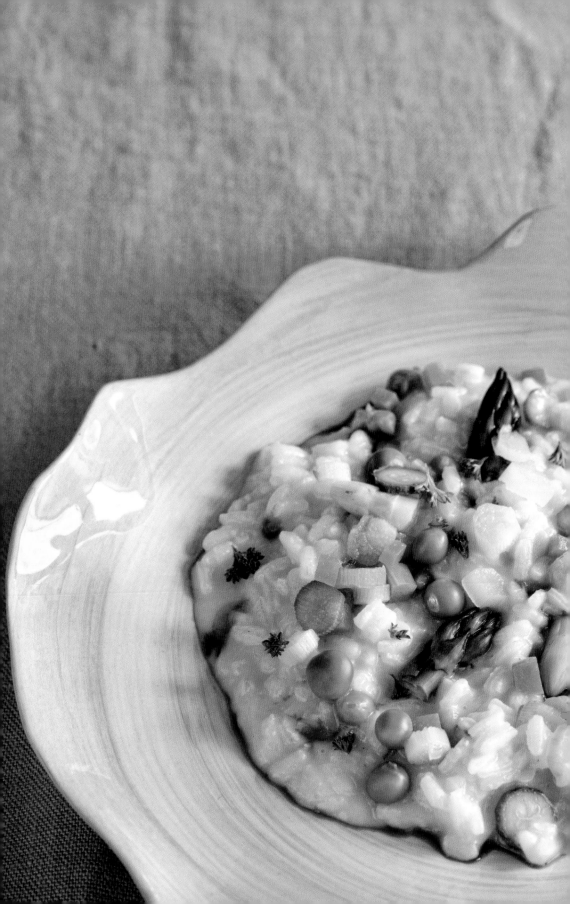

## Ingredienti per 4 persone

* 400 g riso di Vialone Nano o Carnaroli di alta qualità
* 300 g di verdure di stagione
* 1 scalogno abbastanza grosso
* 40 g di burro
* 1 litro e mezzo di brodo vegetale
* mezzo bicchiere di vino bianco
* 3 cucchiai abbondanti di parmigiano
* aceto balsamico invecchiato 15 anni

## Serves 4

* 14 oz / 2 cups (400 g) Carnaroli or Vialone Nano high quality rice
* 11 oz / 2 cups (300 g) seasonal vegetables
* 1 good sized shallot
* 1½ oz / 2¾ tablespoons (40 g) butter
* 2½ pints / 6 cups (1½ litres) of vegetable stock
* ½ cup white wine
* 3 dessertspoons Parmesan cheese
* balsamic vinegar aged 15 years

# Risotto alle verdure di stagione
## Risotto with vegetables of the season

A vostra scelta potete arricchire il risotto secondo le verdure di stagione disponibili: ad esempio, in primavera-estate, piselli freschi, carote, punte d'asparago bianco e verdi, zucchine piccole e fresche, cipollotti novelli; in autunno-inverno, zucca, radicchio, funghi gialletti, porri, sedano rapa.

Tagliate tutte le verdure a piccoli dadini e radunateli in una ciotola. Tritate finemente lo scalogno e fatelo appassire con 20 g di burro per 3-4 minuti. Aggiungete la verdura e lasciatela soffriggere dolcemente per altri 8-10 minuti. Aggiungete il riso e tostatelo fino a renderlo traslucido. Sfumatelo con il vino bianco e proseguite la cottura aggiungendo brodo e mescolandolo di tanto in tanto.

Una volta cotto, spegnete il fuoco e mantecatelo con i 20 g di burro rimanenti e il parmigiano. Coprite e lasciate riposare per 3 minuti.

Al momento di servire, decorate con gocce d'aceto balsamico invecchiato 15 anni.

You can enrich your risotto by choosing vegetables that are in season: for example, in spring/summer, fresh peas, carrots, white asparagus tips and small young, green courgettes and spring onions ; in autumn/winter, pumpkin, red radicchio, chantarelle mushrooms, leeks and celeriac.

Chop all the vegetables into small cubes and place in a bowl. Finely chop the shallots and sauté with ¾ oz / 1½ tbsp (20 g) of butter for 3-4 minutes. Add the vegetables and fry gently for 8-10 minutes. Add the rice and sauté until translucent. Deglaze with the white wine and continue cooking, as the liquid is absorbed add more stock, stir at intervals.

Once cooked, remove from the heat and to give the risotto a creamy finish stir in the remaining ¾ oz / 1½ tbsp (20 g) of butter and the parmesan. Cover and leave to stand for 3 minutes.

Just before serving, drizzle with balsamic vinegar, aged 15 years.

*Ingredienti per 4 persone*
* 400 g di riso Vialone Nano o Carnaroli di alta qualità
* 200 g di radicchio rosso tardivo
* 1 cipolla rossa
* 1 litro e mezzo di brodo di carne
* 40 g di burro
* 3 cucchiai di parmigiano
* 2 cucchiai di aceto balsamico invecchiato 5 anni

*Serves 4*
* 14 oz / 2 cups (400 g) Carnaroli or Vialone Nano high quality rice
* 7 oz / 1½ cups (200 g) red radicchio (from Treviso if possible)
* 1 red onion
* 2½ pints / 6 cups (1½ litres) of meat stock
* 1½ oz / 2¾ tablespoons (40 g) butter
* 2 tablespoons Parmesan cheese
* 1½ tablespoons balsamic vinegar aged 5 years

# Risotto al radicchio rosso
## Red radicchio risotto

Lavate, pulite e tritate finemente il radicchio.

A parte tritate finemente la cipolla e fatela appassire in 20 g di burro per 3-4 minuti assieme a metà radicchio.

Aggiungete il riso e tostatelo fino a renderlo traslucido. Sfumatelo con l'aceto balsamico e proseguite la cottura aggiungendo brodo e mescolandolo di tanto in tanto.

Quando il riso sarà al dente, dopo 10-15 minuti circa, aggiungete la restante parte di radicchio rosso. Una volta cotto, spegnete il fuoco e mantecatelo con il restante burro e parmigiano. Servite immediatamente.

Wash, trim and finely chop the radicchio.

Apart, finely chop the onion and sauté in 3½ oz / ²/₃ cup (100 g) of butter for 3-4 minutes together with half the radicchio.

Add the rice and sauté until translucent. Deglaze with the balsamic vinegar and continue cooking, adding more stock as the liquid is absorbed, and stirring at intervals.

When the rice is al dente, after about 10-15 minutes, add the rest of the radicchio. Once cooked, remove from the heat and stir in the remaining butter and Parmesan cheese to give the risotto a creamy finish. Serve immediately.

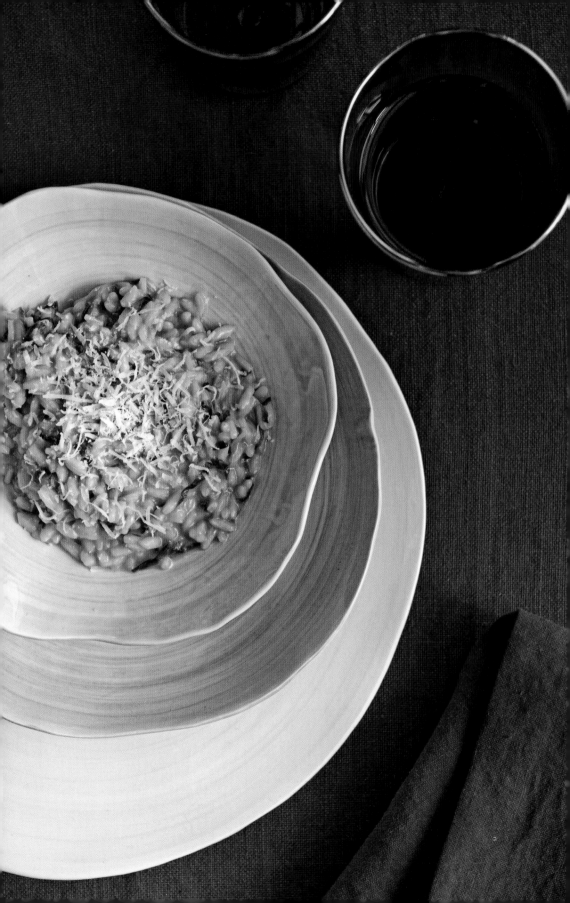

## Ingredienti per 4 persone

* 400 g di riso Vialone Nano o Carnaroli di alta qualità
* 15 scampi già sgusciati
* 10 fiori di zucca
* 1 pizzico di pistilli di zafferano o 1 bustina zafferano in polvere
* 1 cucchiaino farina di riso
* 1 scalogno abbastanza grosso
* mezzo bicchiere gin
* 1 litro e mezzo fumetto di pesce o brodo vegetale
* 3 cucchiai olio extravergine d'oliva
* aceto balsamico invecchiato 15 anni

## Serves 4

* 14 oz / 2 cups (400 g) Carnaroli or Vialone Nano high quality rice
* 15 shelled prawns
* 10 pumpkin flowers
* 1 pinch saffron stamens or 1 packet saffron powder
* 1 teaspoon rice flour
* 1 good sized shallot
* half glass gin
* 2½ pints / 6 cups (1½ litres) fish or vegetable stock
* 3 tablespoons extra virgin olive oil
* balsamic vinegar aged 15 years

# Risotto agli scampi, fiori di zucca e pistilli di zafferano
## Risotto with scampi, pumpkin flowers and saffron

Lavate, pulite gli scampi e teneteli da parte. Aprite i fiori di zucca, privateli del pistillo interno e lavateli accuratamente. Asciugateli e tritateli grossolanamente.

A parte tritate finemente lo scalogno e fatelo appassire in 2 cucchiai d'olio extravergine d'oliva per 3-4 minuti.

Aggiungete il riso e tostatelo fino a renderlo traslucido. Sfumatelo con il gin e proseguite la cottura aggiungendo brodo e mescolandolo di tanto in tanto.

Nel frattempo, raccogliete i pistilli di zafferano in una ciotola con un mestolo di brodo. Quando il riso sarà al dente, circa dopo 10-15 minuti, aggiungete lo zafferano con il brodo giallo, gli scampi e i fiori di zucca. In un'altra ciotola mescolate la farina di riso con un mestolo d'acqua bollente.

Una volta cotto, spegnete il fuoco e mantecatelo con il composto di farina di riso e con un cucchiaio d'olio extravergine d'oliva. Coprite e lasciate riposare per 3 minuti. Al momento di servire, decoratelo con gocce di aceto balsamico invecchiato 15 anni.

Wash the prawns and keep aside. Open the pumpkin flowers, remove the stamens and wash them thoroughly. Pat dry and chop coarsely.

Apart, finely chop the shallots and fry gently in 2 tbsps of extra virgin olive oil for 3-4 minutes.

Add the rice and sauté until translucent. Deglaze with the gin and continue cooking, adding more stock as the liquid is absorbed, stirring at intervals.

Meanwhile, put a ladle of stock in a bowl and add the saffron. When the rice is al dente, after about 10-15 minutes, add the saffron stock, the prawns and the pumpkin flowers. In another bowl, mix a ladle of hot water into the rice flour.

Once cooked, remove from the heat and give the risotto a creamy consistency by stirring in the rice flour mixture together with a tablespoon of extra virgin olive oil. Cover and leave to stand for 3 minutes. Just before serving, drizzle with 15 year balsamic vinegar.

Ingredienti per 4 persone
* 400 g di riso Vialone Nano o Carnaroli di alta qualità
* 1 scalogno abbastanza grosso
* 40 g di burro
* 1 bicchiere di vino bianco secco
* 1 litro e mezzo di brodo di pollo o vegetale
* 2 cucchiaiate generose di parmigiano
* 4 cucchiaiate abbondanti di formaggi stagionati grattugiati come parmigiano, toma piemontese, castelmagno
* 200 ml di panna fresca
* aceto balsamico invecchiato 30 anni

Serves 4
* 14 oz / 2 cups (400 g) good quality risotto rice such as Carnaroli or Vialone Nano
* 1 good sized shallot
* 1½ oz / 2¾ tablespoons (40 g) unsalted butter
* 1 glass dry white wine
* 2½ pints / 6 cups (1½ litres) of chicken or vegetable stock
* 4 generous teaspoons of Parmesan cheese
* 2 generous tablespoons of mature cheese grated, such as Parmesan cheese, Toma Piemontese or Castelmagno
* 7 fl oz / 1¼ cup (200 ml) fresh cream
* balsamic vinegar aged 30 years

# Risotto con fonduta di formaggi
## Risotto with cheese sauce

Preparate del brodo caldo. Tritate finemente lo scalogno e fatelo appassire assieme a 20 g di burro in un tegame a fuoco dolce per 3-4 minuti circa. Aggiungete il riso e tostatelo fino a renderlo traslucido. Sfumatelo con il vino bianco e cominciate la cottura aggiungendo brodo e mescolandolo di tanto in tanto. Spegnete il fuoco e mantecatelo con i 20 g di burro freddo rimasti e parmigiano. Coprite e lasciate riposare per 3 minuti.

Nel frattempo scaldate la panna fino a portarla leggermente a ebollizione. Radunate i formaggi prima grattugiati in una brocca, aggiungete gradualmente la panna bollente frullando con un frullatore a immersione. Mantenete il tutto al caldo.

Disponete il riso nei piatti, versatevi la crema di panna e formaggi e decorate con aceto balsamico invecchiato 30 anni fatto scendere a spirale.

Per una presentazione più attuale, servitevi di un coppapasta. Per un'aroma più profumato aggiungete un cucchiaino di foglie di rosmarino tritate al momento della mantecatura.

Heat the stock. Finely chop the shallots and sauté in half of the butter in a heavy based pan over low heat for 3-4 minutes. Add the rice and toast until translucent. Deglaze with the white wine and start cooking, as the liquid is absorbed add more stock, stir at intervals. Turn off the heat and to give the risotto a creamy finish stir in the remaining half of the butter cold and the parmesan cheese. Cover and leave to stand for 3 minutes.

Meanwhile, heat the cream almost to the boil. Put the grated cheese in a jug and gradually add the hot cream mixing with a hand blender. Keep warm.

Place the risotto on plates, pour over the cream cheese sauce and drizzle with the balsamic vinegar aged 30 years to garnish.

For a more modern presentation, use a pastry cutter to form the risotto on the plate. For a more fragrant aroma, add a teaspoon of chopped rosemary together with the butter and parmesan.

*Ingredienti per 4 persone*
* 400 g di riso Vialone Nano o Carnaroli di alta qualità
* 100 g di patate
* 1 scalogno abbastanza grosso
* 40 g di burro
* 200 g di crescenza o formaggio cremoso
* 1 litro e mezzo di brodo vegetale
* 1 mazzetto di erbe aromatiche miste fresche come rosmarino, timo salvia, origano
* aceto balsamico invecchiato 15 anni

*Serves 4*
* 14 oz (400 g) 14 oz / 2 cups (400 g) Carnaroli or Vialone Nano high quality rice
* 3¾ oz / ½ cup (100 g) potatoes
* 1 good size shallot
* 1½ oz / 2¾ tablespoons (40 g) butter
* 7 oz / 1 cup (200 g) Crescenza or other soft cheese
* 2½ pints / 6 cups (1½ litres) of vegetable stock
* 1 bouquet of fresh mixed herbs such as rosemary, sage, thyme, oregano
* balsamic vinegar aged 15 years

# Risotto alle erbe aromatiche, patate e crescenza
## Herb, cream cheese and potato risotto

Preparate del brodo caldo.

Tagliate a dadini piccolissimi le patate e tritate finemente lo scalogno. Scaldate il burro in un tegame e soffriggeteli dolcemente per circa 6-7 minuti.

Aggiungete il riso e tostatelo fino a renderlo traslucido. Cominciate la cottura aggiungendo brodo e mescolandolo di tanto in tanto.

Una volta cotto, spegnete il fuoco, mantecate il risotto con la crescenza e profumatelo con le erbe aromatiche tritate.

Coprite e lasciatelo riposare per 3 minuti. Al momento di servire, decorate con gocce di aceto balsamico invecchiato 15 anni.

Heat the stock.

Cut the potatoes into tiny cubes and finely chop the shallot. Heat the butter in a heavy based pan and fry gently for about 6-7 minutes.

Add the rice and sauté until translucent. Start cooking, as the liquid is absorbed add more stock, stir at intervals.

Once cooked, remove from the heat. To give the risotto its creaminess stir in the Crescenza or soft cheese and garnish with chopped aromatic herbs.

Cover and leave to rest for 3 minutes. Just before serving, drizzle with balsamic vinegar aged 15 years.

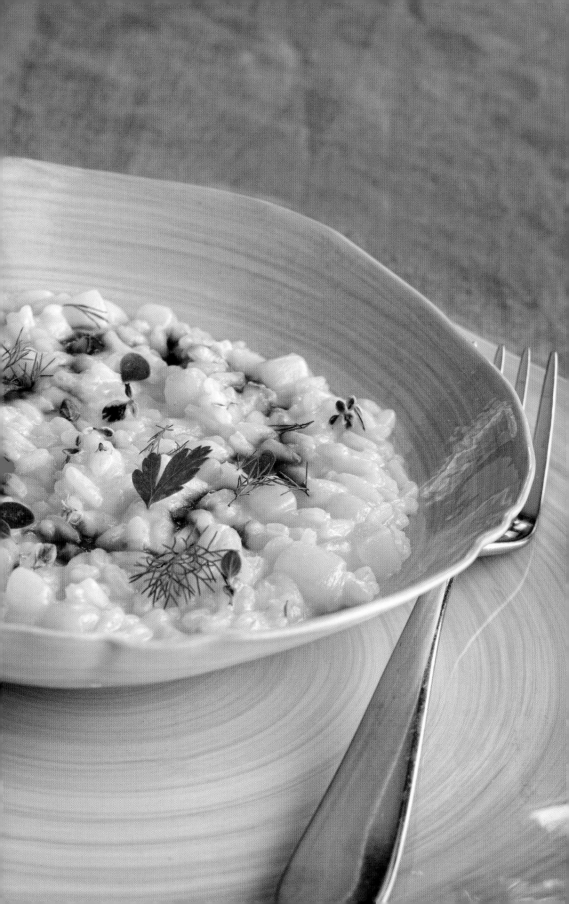

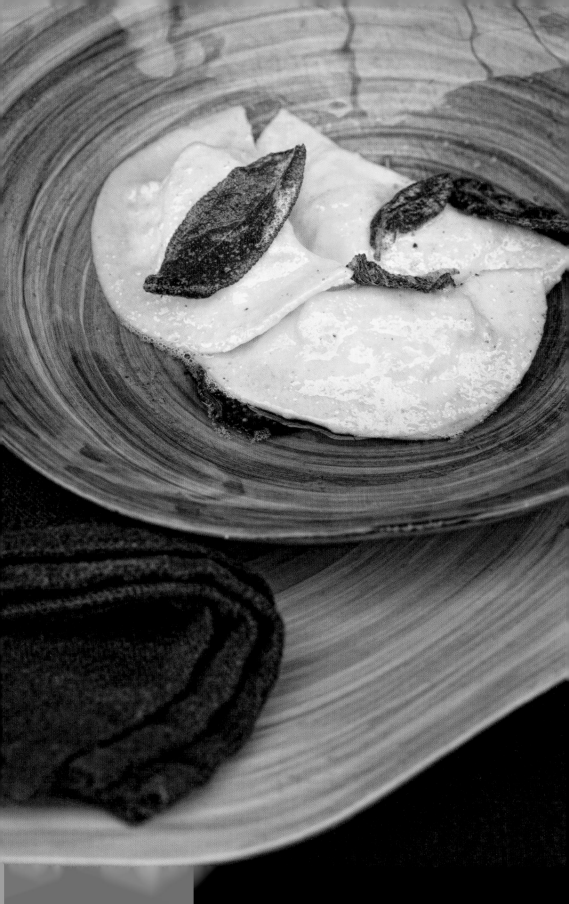

Ingredienti per 4 persone

Per la sfoglia:
* 100 g di farina 00
* 1 uovo
* 1 pizzico di sale

Per il ripieno:
* 100 g di scampi già puliti e privati del carapace
* 100 g di ricotta
* 1 spicchio d'aglio in camicia
* una grattugiata di zenzero
* una grattugiata di scorza di limone
* 1 cucchiaino di aceto balsamico invecchiato 5 anni

Per condire:
* 20 g di burro
* qualche foglia di salvia

Serves 4

For the pasta:
* 4½ oz / ²/₃ cup (100 g) of plain flour type 00
* 1 egg
* a pinch of salt

For the filling:
* 3½ oz / ²/₃ cup (100 g) prawns cleaned and peeled
* 3½ oz / ½ cup (100 g) ricotta cheese
* 1 clove garlic whole
* a little grated ginger
* some grated lemon zest
* 1 teaspoon balsamic vinegar aged 5 years

For the dressing:
* ¾ oz / 1½ tbsp (20 g) butter
* a few sage leaves

# Tortelli agli scampi e zenzero
## Prawn and ginger tortelli

Preparate la sfoglia dei tortelli: impastate la farina assieme all'uovo intero e a un pizzico di sale. Lasciate riposare l'impasto ottenuto per una mezz'ora. Stendetelo poi con un matterello o con una macchinetta per la pasta fino a ottenere una sfoglia sottile. Infarinate la sfoglia se necessario.

Preparate il ripieno: tritate gli scampi al coltello. Scaldate un filo d'olio in una pentola antiaderente assieme all'aglio in camicia, e fateli dorare. Aggiungete una grattugiata di zenzero (circa la punta di un cucchiaino) e la stessa quantità di scorza di limone. Sfumate con il balsamico. Aggiungete il composto alla ricotta e lavorate con la forchetta.

Adagiate 1 cucchiaiata di composto sulla sfoglia, chiudetela, e ritagliate i tortelli.

Portate a ebollizione abbondante acqua salata e lessate i tortelli. Una volta cotti, condite con burro fuso aromatizzato alla salvia.

Prepare the ravioli: knead the flour with the whole egg and a pinch of salt. Leave the dough to rest for half an hour. Then roll out repeatedly with a rolling pin or with a pasta machine until you get a thin sheet. Flour the pasta as needed.

Prepare the filling: chop the prawns with a knife. Heat a little oil in a non-stick pan and fry the whole garlic clove until brown. Add a little grated ginger (approx. the tip of a teaspoon) and the same amount of lemon zest. Deglaze with the balsamic vinegar. Add the mixture to the ricotta cheese and work with a fork.

Place spoons of the mixture evenly across the pasta sheet, fold over and cut into ravioli.

Boil the ravioli in plenty of salted water. Meanwhile, melt the butter and add the sage leaves to flavour: turn off the heat when it starts to sizzle. Drain the ravioli, divide between the plates and drizzle over the sage butter.

*Ingredienti per 4 persone*
* 300 g di spaghetti
* 400 g di polpa di pomodoro
* 1 scalogno
* 1 carota
* un pizzico di prezzemolo tritato
* 1 foglia di salvia fresca
* sale
* pepe
* olio extravergine di oliva
* 8 cucchiaini di aceto balsamico
  Asperum IV, invecchiato 15 anni

*Serves 4*
* 10 oz / 2¼ cups (300 g) spaghetti
* 14 oz / 2 cups (400 g) of tomato pulp
* 1 shallot
* 1 carrot
* a pinch of chopped parsley
* 1 fresh sage leaf
* salt
* pepper
* extra virgin olive oil
* 8 teaspoons balsamic vinegar
  Asperum IV, aged 15 years

# Spaghetti all'Asperum
## Spaghetti all'Asperum

Cuocete gli spaghetti in acqua bollente salata.

Mentre la pasta cuoce, preparate la salsa. Fate soffriggere dolcemente lo scalogno tritato assieme alla carota tagliata in piccolissimi cubetti, prezzemolo e salvia. Aggiungete la polpa di pomodoro e cuocete il tutto fino a quando la pasta non è cotta. Regolate di sale e pepe.

Fate poi saltare la pasta, aggiungete il balsamico e servite.

Cook the spaghetti in a big pan in plenty of boiling salted water.

While the pasta is cooking, prepare the sauce. Fry the chopped shallots gently together with the finely diced carrot, the parsley and sage. Add the tomato pulp and leave to cook until the pasta is ready. Season with salt and pepper.

Mix the sauce into the pasta, add the balsamic vinegar and serve.

*Ingredienti per 4 persone*
* 300 g di linguine
* 1 patata media
* 2 cucchiai di capperi dissalati
  e accuratamente risciacquati
* 2 acciughe sott'olio
* 1 cucchiaio di prezzemolo
  tritato finemente
* sale
* pepe
* olio extravergine d'oliva
* aceto balsamico invecchiato 15 anni

*Serves 4*
* 10 oz / 2¼ cups (300 g) of linguine
* 1 medium sized potato
* 2 tablespoons capers desalted and well
  rinsed
* 2 anchovies in oil
* 1 tablespoon finely chopped parsley
* salt
* pepper
* extra virgin olive oil
* balsamic vinegar aged 15 years

# Linguine alle patate, prezzemolo e capperi
## Potato, parsley and caper linguine

Fate bollire le linguine in abbondante
acqua salata.

A parte, tagliate a dadini la patata e fatela
bollire fino a quando non sarà cotta.
Radunate in un mixer la patata, i capperi,
il prezzemolo, le acciughe e frullate il
tutto aggiungendo olio d'oliva a filo
quando basta fino a ottenere una salsa
vellutata.

Aggiungete 1 cucchiaio d'aceto
balsamico, mescolate e condite la pasta
con la salsa ottenuta e con una generosa
macinata di pepe.

Boil the linguine in a big pan in plenty
of salted water.

Separately, dice the potato and boil until
cooked. In a mixer place the potato,
capers, parsley, anchovies and blend,
drizzling in olive oil until you have a
smooth sauce.

Add 1 tablespoon of balsamic vinegar,
then stir the sauce into the pasta adding
a generous grinding of pepper.

83

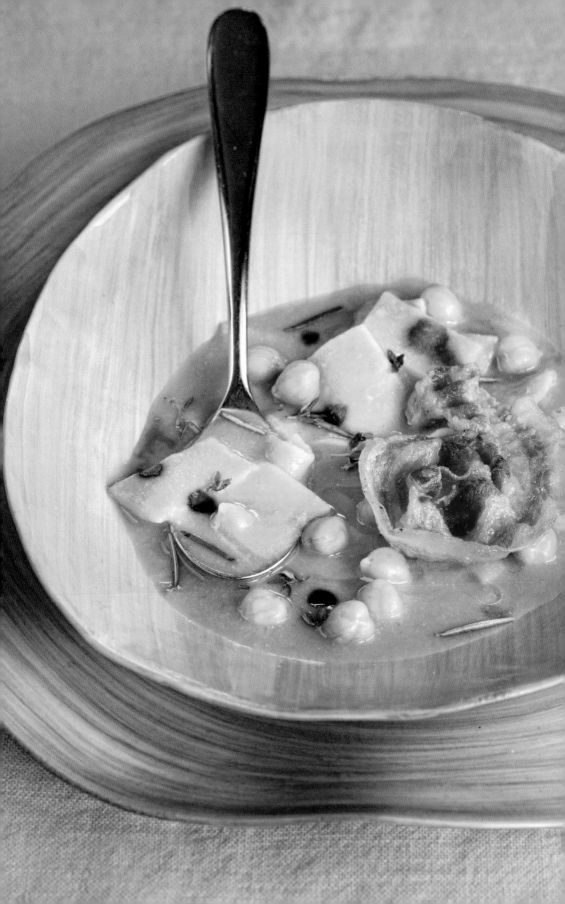

*Ingredienti per 4 persone*
* *150 g di maltagliati*
* *150 g di ceci secchi*
* *1 gambo di sedano*
* *1 rametto di rosmarino*
* *1 cucchiaio di concentrato di pomodoro*
* *1 litro e mezzo di brodo vegetale
  o di carne*
* *4 fette di pancetta*
* *2 cucchiai di olio extravergine d'oliva*
* *aceto balsamico invecchiato 15 anni*

*Serves 4*
* *5 oz / 1 cup (150 g) "maltagliati" coarsely
  cut pasta strips*
* *5 oz / 1 cup (150 g) dried chickpeas*
* *1 stalk celery*
* *1 sprig rosemary*
* *1 tablespoon tomato paste*
* *2½ pints / 6 cups (1½ litres) of meat
  or vegetable stock*
* *4 slices fatty bacon*
* *1½ tablespoons extra virgin olive oil*
* *balsamic vinegar aged 15 years*

# Pasta e ceci
## Pasta and chickpea broth

Lasciate in ammollo i ceci per una notte.
La mattina seguente fateli cuocere in
1 litro di brodo.

A parte soffriggete in 2 cucchiai d'olio
il sedano tritato finemente assieme al
rosmarino e al concentrato di pomodoro.
Aggiungete il soffritto al brodo e ai ceci.

Frullatene poi la metà e aggiungete
il tutto alla restante parte in cottura.
Cuocete nella crema di ceci i maltagliati.

A parte fate dorare in un pentolino
le fette di pancetta.

Servite la pasta e ceci assieme a una
fetta di pancetta per ogni porzione.

Soak the chickpeas overnight. The
following morning, cook in 1 litre of stock.

Fry apart the finely sliced celery together
with the rosemary and tomato paste in
1½ tablespoons of olive oil then add to
the stock and chickpeas.

Remove half and blend, before mixing
back into the remaining half of the broth.
Cook the maltagliati in the chickpea
broth.

In a separate saucepan fry the bacon
slices.

Serve the pasta and chickpea broth
with a slice of bacon per serving.

85

*Ingredienti per 4 persone*
* 320 g di spaghetti trafilati al bronzo
* 500 g di calamaretti spillo già puliti
* 2 zucchine grattugiate grossolanamente
* 1 scalogno
* olio extravergine d'oliva
* 2 cucchiai di aceto balsamico
  invecchiato 15 anni

*Serves 4*
* 11 oz / 4½ cups (320 g) bronze-extruded
  spaghetti
* 1 lb 2 oz (500 g) squid ready cleaned
* 2 coarsely grated courgettes
* 1 shallot
* extra virgin olive oil
* 1½ tablespoons balsamic vinegar
  aged 15 years

# Spaghetti ai calamaretti e zucchine
## Squid and zucchini spaghetti

Cuocete gli spaghetti in abbondante
acqua salata.

Nel frattempo tritate lo scalogno e
grattugiate grossolanamente le zucchine.

Scaldate un filo d'olio in padella e
fate soffriggere lo scalogno assieme
ai calamaretti. Aggiungete le zucchine
e sfumate con l'aceto balsamico.

Scolate la pasta, conservate un mestolo
d'acqua di cottura e fatela mantecare
nel sughetto di zucchine e calamaretti.

Cook the spaghetti in a large pan
in plenty of boiling salted water.

Meanwhile chop the shallots
and coarsely grate the courgettes.

Heat a little oil in a pan and fry
the shallots together with the squid.
Add the courgettes and pour over
the balsamic vinegar.

Drain the pasta, preserve a ladle of the
cooking water and use it to amalgamate
the courgettes and calamari into a sauce.

86

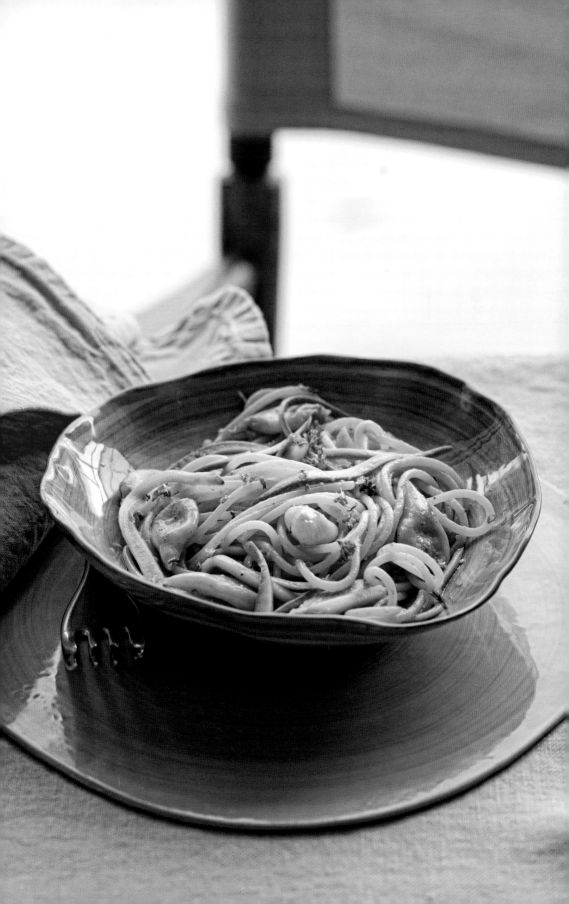

* *200 g di farina 00*
* *1 uovo*
* *acqua qb*
* *2 cucchiai di aceto balsamico invecchiato 15 anni*
* *1 pizzico di sale*

* *7 oz / 1¹/₃ cup (200 g) plain flour type 00*
* *1 egg*
* *water as necessary*
* *1½ tablespoons balsamic vinegar aged 15 years*
* *a pinch of salt*

# Fettuccine al Balsamico
## Balsamic fettuccine

Impastate la farina assieme all'uovo, all'aceto balsamico, al sale e ad acqua sufficiente a ottenere un impasto dalla consistenza soda. Lasciatelo riposare per 30 minuti avvolto da pellicola per alimenti.

Tirate una sottile sfoglia con un matterello o con la macchina per la pasta. Tagliate poi con coltello affilato le fettuccine. Infarinate la pasta se necessario e lasciatela seccare sulla spianatoia.

Le fettuccine possono esser condite con guazzetto di vongole, ragù rustico d'oca o stracotto al vino rosso.

**Per il guazzetto di vongole**
Spurgate 1 kg di vongole mettendole per un paio d'ore in acqua fredda e cambiando di tanto in tanto l'acqua fino a quando non avranno rilasciato tutta la sabbia.

Fatele aprire in una larga pentola con qualche cucchiaiata d'olio e 1 spicchio d'aglio in camicia. Una volta aperte, aggiungete una spruzzata di vino bianco, un trito di prezzemolo e qualche pomodoro tagliato a filetti.

Knead the flour with the egg, balsamic vinegar, salt and sufficient water to achieve a firm dough. Wrap in cling film and leave to rest for 30 minutes.

Work the dough with a rolling pin or pasta machine until thin. Then cut out the fettuccine with a sharp knife. Flour the dough if necessary and leave to dry on a work surface.

The pasta can be served with stewed clams, rustic goose sauce or stewed meat in red wine.

**For the clam stew**
Clean thoroughly 2¼ lbs (1 kg) of clams putting them in cold water for a few hours, changing the water from time to time until they have released all the sand.

Cook in a large pan with a few tablespoons of olive oil and 1 whole clove of garlic. Once open, add a splash of white wine, chopped parsley and a few tomato slices.

## Per il ragù rustico d'oca

Spolpate o fatevi spolpare dal vostro macellaio 4 cosce d'oca. Tagliatele a dadini piccoli e soffriggete la carne assieme a un trito composto da 1 cipolla, 1 spicchio d'aglio, 1 gambo di sedano e un mazzetto d'erbe aromatiche fresche.

Spolverate con 1 cucchiaio di farina, sfumate con 1 bicchiere di vino bianco e proseguite la cottura per 2 ore, aggiungendo di tanto in tanto del brodo di pollo.

## Per lo stracotto al vino rosso

Tagliate al coltello 400 g di polpa di coscia di maiale. Soffriggete la carne assieme a un trito composto da 1 cipolla, 1 spicchio d'aglio, 1 rametto di rosmarino e 2 bacche di ginepro.

Spolverate con 1 cucchiaio di farina, sfumate con 1 bicchiere di vino rosso corposo e proseguite la cottura per 2 ore, aggiungendo del brodo di carne di tanto in tanto.

## For the rustic goose sauce

Fillet or get your butcher to fillet 4 goose thighs. Dice and fry the meat together with a mix of 1 onion, 1 clove of garlic, 1 stalk of celery and a bouquet of fresh herbs chopped.

Sprinkle with a spoon of flour, blend in a glass of white wine and cook for 2 hours, occasionally adding some of the chicken stock.

## For the red wine stew

14 oz / 2 cups (400 g) lean pork leg cut into strips. Fry the meat together with a mixture of 1 onion and 1 clove of garlic chopped, 1 sprig of rosemary and 2 juniper berries.

Sprinkle with 1 tablespoon flour, blend in a glass of full-bodied red wine and cook for 2 hours, adding some of the meat stock from time to time.

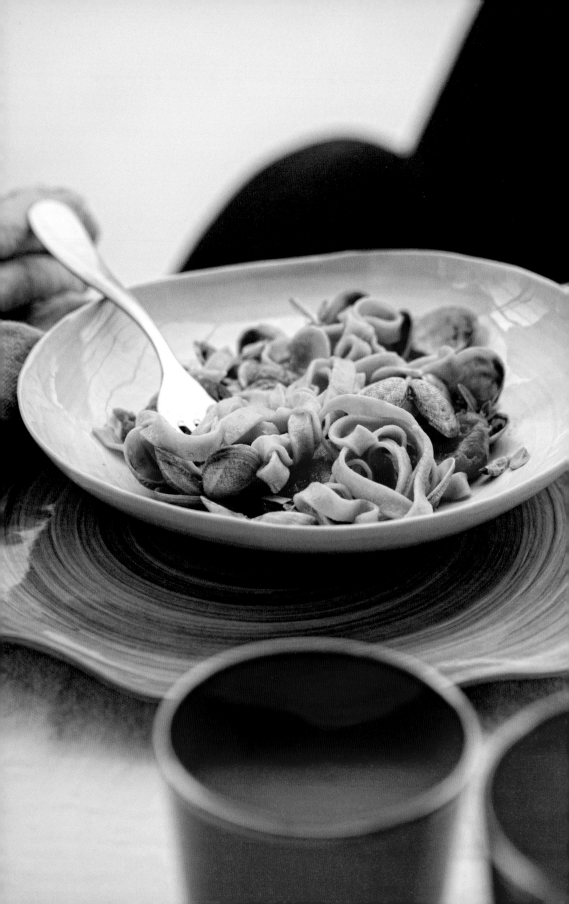

Udine, Piazza della Libertà

# Carne

TAGLIATA ALLA LINO 94

POLLO MEDITERRANEO 97

COSTOLETTE D'AGNELLO AL VINO ROSSO E BALSAMICO 98

SPIEDINO DI CONIGLIO E CAROTE GLASSATE 101

FILETTO DI MAIALE ALLE MELE 103

SALSICCE AL BALSAMICO E CARCIOFI SPADELLATI 104

PETTO D'ANATRA ALL'UVA 107

ARROSTO DI TACCHINO ALL'ORIGANO E GIARDINIERA
AL BALSAMICO 108

FILETTO DI MANZO AL PEPE VERDE 109

# Meat

LINO'S SANDWICH STEAKS 94

MEDITERRANEAN CHICKEN 97

LAMB CHOPS IN RED WINE AND BALSAMIC VINEGAR 98

SKEWERED RABBIT WITH GLAZED CARROTS 101

PORK TENDERLOIN WITH APPLES 103

BALSAMIC SAUSAGES WITH SAUTÉED ARTICHOKES 104

DUCK BREAST WITH GRAPES 107

ROAST TURKEY WITH OREGANO AND PICKLES
IN BALSAMIC VINEGAR 108

BEEF FILLET WITH GREEN PEPPER 109

*Ingredienti per 4 persone*
* 600-800 g di roast beef di manzo
* verdure crude di stagione
  (radicchio rosso, pomodorini ciliegini,
  carciofi crudi...)
* sale fino
* sale grosso
* pepe
* olio extravergine d'oliva
* aceto balsamico invecchiato 15 anni
* aceto balsamico invecchiato 30 anni

*Serves 4*
* 1½ lbs (600-800 g) beef steak (such as rib
  or sirloin) in a single piece
* raw seasonal vegetables (red radicchio,
  cherry tomatoes, raw artichokes...)
* salt
* rock salt
* pepper
* extra virgin olive oil
* balsamic vinegar aged 15 years
* balsamic vinegar aged 30 years

# Tagliata alla Lino
## Lino's sandwich steaks

Fate saltare la verdura scelta con olio, sale e pepe per 10-15 minuti circa o fino a quando si sarà ammorbidita. A fine cottura sfumate con l'aceto balsamico invecchiato 15 anni.

Scaldate bene una piastra e cuocete per 10 minuti circa il taglio di roast beef intero coperto con sale grosso, poi girarlo e cuocerlo ancora per qualche minuto sempre coperto con il sale.

Terminata la cottura, eliminate il sale in eccesso, tagliate a fette sottili, condite con un filo d'olio crudo e servite con sopra la verdura saltata in precedenza. Aggiungete a piacere ancora qualche goccia di aceto balsamico invecchiato 30 anni.

Sauté your choice of vegetables with oil, salt and pepper for 10-15 minutes or until tender. When cooked, deglaze with balsamic vinegar ages 15 years.

Cover the piece of beef with rock salt, heat a griddle pan and when piping hot cook the whole piece for about 10 minutes, then turn and still covered with salt, cook for some minutes more.

Once cooked, remove the excess salt, slice thinly, season with a drizzle of Crudo olive oil and serve with the sautéed vegetables. Add a dash of balsamic vinegar aged 30 years to taste.

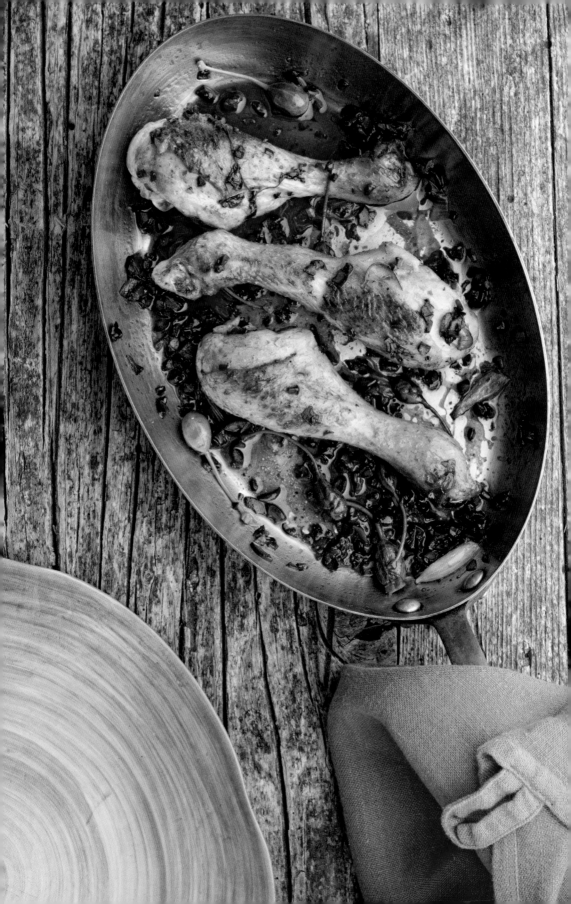

*Ingredienti per 4 persone*
* 4 grosse cosce di pollo ruspante
  possibilmente biologico
* 150 g di olive taggiasche
* 75 g di capperi sott'aceto
* 4 spicchi d'aglio
* origano fresco
* una spruzzata di vino bianco
* 1 bicchiere di brodo di pollo
* 4 cucchiai di olio extravergine d'oliva
* 4 cucchiai di aceto balsamico
  invecchiato 15 anni
* sale
* pepe

*Serves 4*
* 4 large chicken thighs- if possible
  free-range
* 5 oz / 1 cup (150 g) Taggiasca olives
* 3 oz / 1/3 cup (75 g) pickled capers
* 4 cloves garlic
* fresh oregano
* a splash white wine
* 1 cup chicken stock
* 2¾ tablespoons extra virgin olive oil
* 2¾ tablespoons balsamic vinegar
  aged 15 years
* salt
* pepper

# Pollo mediterraneo
# Mediterranean chicken

Riscaldate il forno a 220 °C. Oliate leggermente una teglia e disponetevi le cosce di pollo. Salatele e pepatele.

Tritate grossolanamente i capperi assieme alle olive taggiasche e mescolate assieme a 4 cucchiai d'olio, all'origano, al balsamico e a 4 spicchi d'aglio spellati e schiacciati.

Distribuite il composto sulle cosce di pollo. Aggiungete una spruzzata di vino bianco e il brodo di pollo.

Infornate a forno caldo. Rigirate di tanto in tanto le cosce bagnandole, se necessario con altro brodo di pollo. Si cuociono in 45 minuti circa.

Preheat the oven to gas mark 7/425 °F (220 °C). Lightly oil a baking dish and arrange the chicken legs on it. Season with salt and pepper.

Coarsely chop the capers together with the olives and mix with 4 tablespoons of olive oil, the oregano, balsamic vinegar and the 4 garlic cloves, peeled and crushed.

Spread the mixture over the chicken thighs. Add a splash of white wine and the chicken stock.

Bake in the hot oven. Turn the thighs occasionally, basting if necessary with more chicken stock. They should be cooked in approximately 45 minutes.

## Ingredienti per 4 persone

* 15 costolette d'agnello
* 1 spicchio d'aglio schiacciato
* 1 rametto di rosmarino
* 1 rametto di timo
* 10 scalogni
* 20 g burro
* 4 cucchiai di vino rosso
* 4 cucchiai di aceto balsamico invecchiato 15 anni
* sale
* pepe

## Serves 4

* 15 lamb chops
* 1 clove garlic, crushed
* 1 sprig rosemary
* 1 sprig thyme
* 10 shallots
* ¾ oz / 1½ tbsp (20 g) butter
* 2½ tablespoons red wine
* 2½ tablespoons balsamic vinegar aged 15 years
* salt
* pepper

# Costolette d'agnello al vino rosso e Balsamico
## Lamb chops in red wine and Balsamic vinegar

Preparate le costolette marinate: disponete le costolette in una ciotola e aromatizzatele con l'aglio schiacciato, gli aghi di rosmarino e le foglie di timo. Miscelate il vino rosso assieme all'aceto balsamico e versatelo sulla carne. Lasciate marinare il tutto per 30-40 minuti.

Spellate gli scalogni lasciandoli interi. Fate fondere il burro in un tegame a fondo pesante, ideale per la cottura in forno, e rosolate a fuoco medio gli scalogni. Scaldate il forno a 220 °C.

Nel frattempo asciugate la carne dalla marinata, conservando quest'ultima.

Dopo 5 minuti circa, aggiungete le costolette e doratele su entrambi i lati. Sfumatele con la marinata e ponete il tegame in forno caldo a 220 °C per 8 minuti. Servite immediatamente.

Prepare the marinade for the chops: arrange the chops in a dish and flavour with the crushed garlic, the rosemary leaves and the thyme leaves. Mix the red wine with the balsamic vinegar and pour over the meat. Leave to marinate for 30-40 minutes.

Peel the shallots leaving them whole. Melt the butter in a heavy bottomed pan, suitable for cooking in the oven, and sauté the shallots over a medium heat. Preheat the oven to gas mark 7/425 °F (220 °C).

Meanwhile, pat dry the meat of the marinade, retaining the latter.

After 5 minutes, add the chops to the butter and brown on both sides. Blend in the marinade, then place the pan in the hot oven for 8 minutes. Serve immediately.

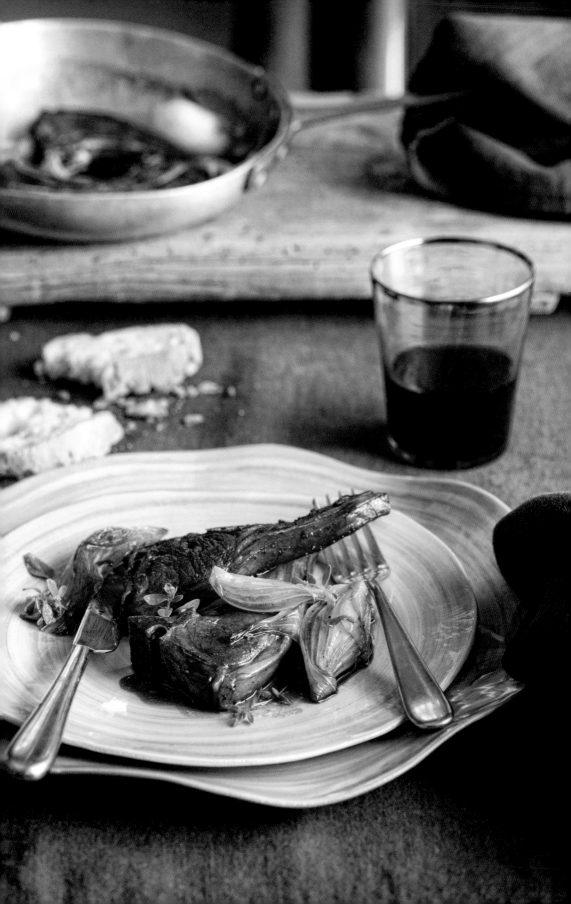

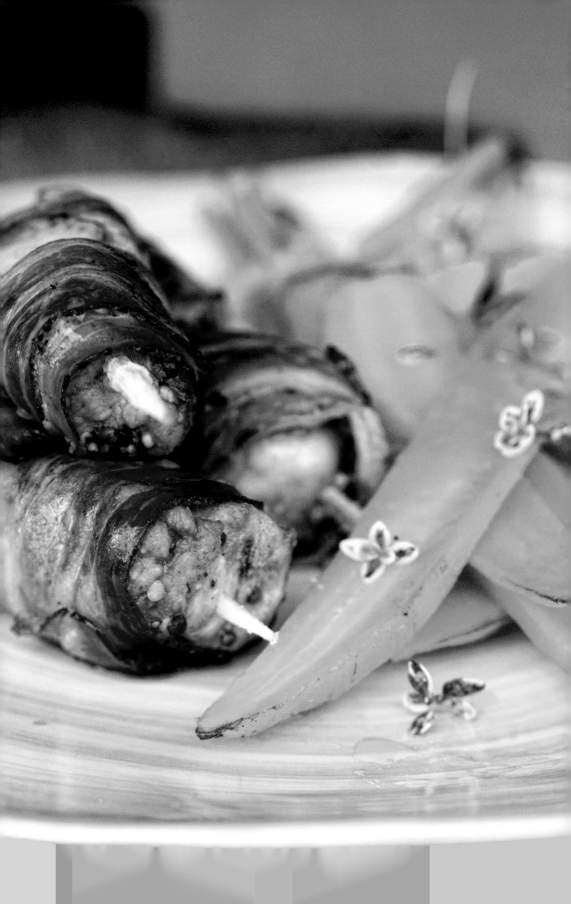

Ingredienti per 4 persone
* 5 lombatine di coniglio a dadini
* 12 fettine di pancetta affumicata
* la scorza di mezzo limone
* 3 carote
* 1 cucchiaio di senape in grani
* 2 cucchiai di aceto balsamico
  invecchiato 15 anni
* olio extravergine d'oliva
* sale
* pepe

Serves 4
* 5 loins of rabbit
* 12 slices smoked bacon
* zest of half a lemon
* 3 carrots
* ¾ tablespoon mustard seeds
* 1¼ tablespoons balsamic vinegar
  aged 15 years
* extra virgin olive oil
* salt
* pepper

# Spiedino di coniglio e carote glassate
## Skewered rabbit with glazed carrots

Tagliate la lombata a a pezzetti.

In una ciotola mescolate l'aceto balsamico assieme a un cucchiaio d'olio d'oliva, alla senape in grani, alla scorza di limone, poco sale e una macinata di pepe. Versate il composto sulla carne e lasciate marinare per 30 minuti.

Avvolgete i bocconcini di carne nella pancetta e infilzatele su spiedini di legno. Cuoceteli su una piastra molto calda spennellandoli, se necessario, con la restante marinata a base di aceto balsamico e senape. Cuoceteli per 10 minuti, girandoli spesso.

Come contorno scottate in acqua bollente leggermente salata 3 carote tagliate nel senso della lunghezza. Quando cominceranno a intenerirsi, scolatele e saltatele in padella con le foglie di un rametto di timo, una noce di burro, 1 cucchiaino d'aceto balsamico invecchiato 15 anni e un pizzico di sale e pepe.

Cut the loins into chunks.

In a bowl mix the balsamic vinegar together with a tablespoon of olive oil, the mustard seeds, lemon zest, a little salt and freshly ground pepper. Pour the mixture over the chunks of loin and leave to marinate for 30 minutes.

Wrap the chunks in bacon slices and skewer on wooden skewers. Cook on a hot griddle, brushing as necessary with the remaining balsamic vinegar and mustard marinade. Cook for 10 minutes, turning often.

Accompany with a side dish of 3 carrots cut lengthwise and cooked in lightly salted boiling water. When tender, drain and toss in a pan with the leaves of a sprig of thyme, a knob of butter, 1 teaspoon balsamic vinegar aged 15 years and a pinch of salt and pepper.

101

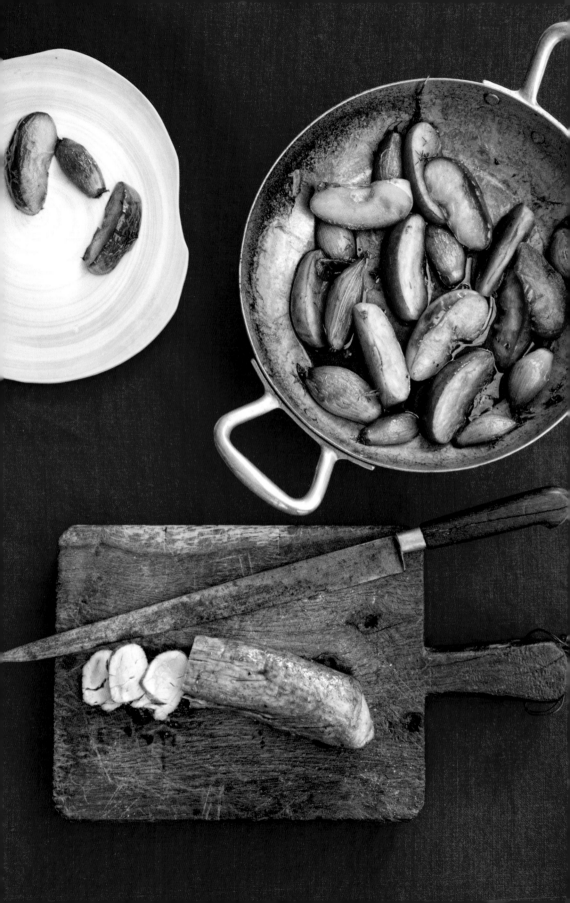

Ingredienti per 4 persone
* 2 filetti di maiale
* 6 mele
* 1 cipolla rossa
* 50 g di pancetta tritata
* 1 rametto di rosmarino
* mezzo bicchiere di Calvados o sidro
* mezzo bicchiere di brodo di carne
* olio extravergine d'oliva
* 3 cucchiai di aceto balsamico
  invecchiato 15 anni
* sale
* pepe

Serves 4
* 2 pork tenderloins
* 6 apples
* 1 red onion
* 2 oz / $\frac{1}{3}$ cup (50 g) fatty bacon chopped
* 1 sprig rosemary
* ½ glass Calvados or cider
* ½ cup beef stock
* extra virgin olive oil
* 2 tablespoons balsamic vinegar
  aged 15 years
* salt
* pepper

# Filetto di maiale alle mele
## Pork tenderloin with apples

Scaldate il forno a 220 °C. Eliminate con un coltello affilato eventuali parti grasse del filetto di maiale e legatelo con dello spago da cucina. Per insaporirlo massaggiatelo con sale, pepe e olio e lasciatelo riposare.

Lavate bene le mele, eliminate il torsolo e tagliatele a fette. Affettate la cipolla e soffriggetela in una casseruola assieme a un cucchiaio d'olio, alla pancetta e al rosmarino tritati. Aggiungete le mele e rosolatele per 3-4 minuti. Trasferite il tutto in una teglia da forno.

Nello stesso tegame rosolate velocemente a fuoco alto i filetti di maiale, sfumateli con il Calvados e adagiateli poi sulle mele assieme al sughetto che si sarà formato. Bagnate il tutto con il brodo e infornate. Dopo 15 minuti circa di cottura aggiungete l'aceto balsamico. Proseguite la cottura per 5 minuti.

Spegnete il forno e lasciate riposare il tutto per 10 minuti circa. Tagliate a fette e servite con patate novelle arrosto o in padella.

Preheat the oven to gas mark 7/425 °F (220 °C). With a sharp knife remove any fatty parts from the pork tenderloin, roll and tie with kitchen twine. To flavour rub with salt, pepper and oil and leave to rest.

Wash the apples well, core and cut into slices. Slice the onion and sauté in a saucepan with a tablespoon of oil, the bacon and the chopped rosemary. Add the apples and brown for 3-4 minutes. Transfer all to a baking dish.

In the same pan, quickly sauté the pork tenderloin over a high heat, deglaze with Calvados before adding to the apples together with the sauce that has formed. immerse the whole in the stock and place in the oven. After approximately 15 minutes of cooking, add the balsamic vinegar. Continue to cook for 5 minutes.

Turn off the oven and leave to rest for 10 minutes. Cut into slices and serve with roasted or fried potatoes.

*Per le salsicce:*
* 15 piccole salsicce di maiale
* mezzo bicchiere di vino bianco
* mezzo bicchiere di aceto balsamico
  invecchiato 5 anni

*Per i carciofi:*
* 1 kg di carciofi
* 2 spicchi d'aglio
* peperoncino
* succo di limone
* vino bianco
* brodo vegetale
* 2 cucchiai di olio extravergine d'oliva

Serves 4

*For the sausages:*
* 15 pork sausages
* ½ glass white wine
* ½ glass balsamic vinegar aged 5 years

*For the artichokes:*
* 2 lbs 4 oz / 6½ cups (1 kg) artichokes
* 2 cloves garlic
* chilli pepper
* lemon juice
* White wine
* vegetable stock
* 2 tablespoons extra virgin olive oil

# Salsicce al Balsamico e carciofi spadellati
## Balsamic sausages with sautéed artichokes

Bucate le salsicce con una forchetta. Mettetele in una pentola e copritele con 1 bicchiere d'acqua, mezzo bicchiere di vino bianco e mezzo bicchiere d'aceto balsamico.

Cuocetele girandole di tanto in tanto a fuoco dolce fino a quando il liquido non si sarà addensato.

Nel frattempo preparate una bacinella con abbondante acqua e succo di limone. Eliminate le foglie più esterne e dure dei carciofi, tagliateli in 4 ed eliminate l'erba interna. Tuffateli nella bacinella in modo che non si anneriscano.

Scaldate l'olio, l'aglio in camicia e il peperoncino in un tegame e cuocetevi i carciofi, sfumandoli con vino bianco e poco brodo, fino a quando saranno teneri.

Pierce the sausages with a fork. Put them in a pot and cover with 1 cup of water, half a glass of white wine and half a glass of balsamic vinegar.

Cook over a low heat turning occasionally until the liquid has thickened.

Meanwhile prepare a bowl with plentiful water and lemon juice. Remove the harder, outer leaves of the artichokes, cut into 4 removing the interior greenery. Dip in the basin without soaking.

Heat the oil, the whole garlic and chilli pepper in a pan and cook the artichokes, blending in white wine and a little stock, until they are tender.

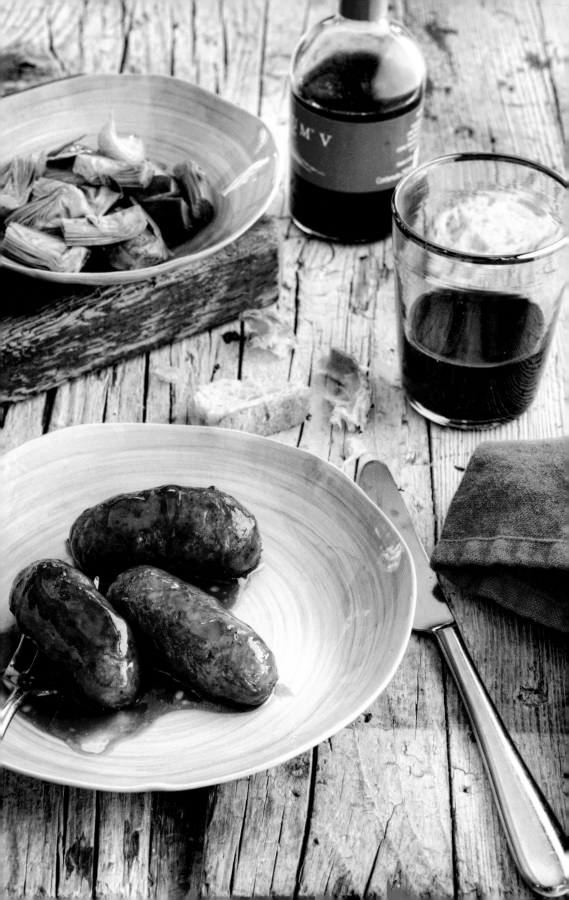

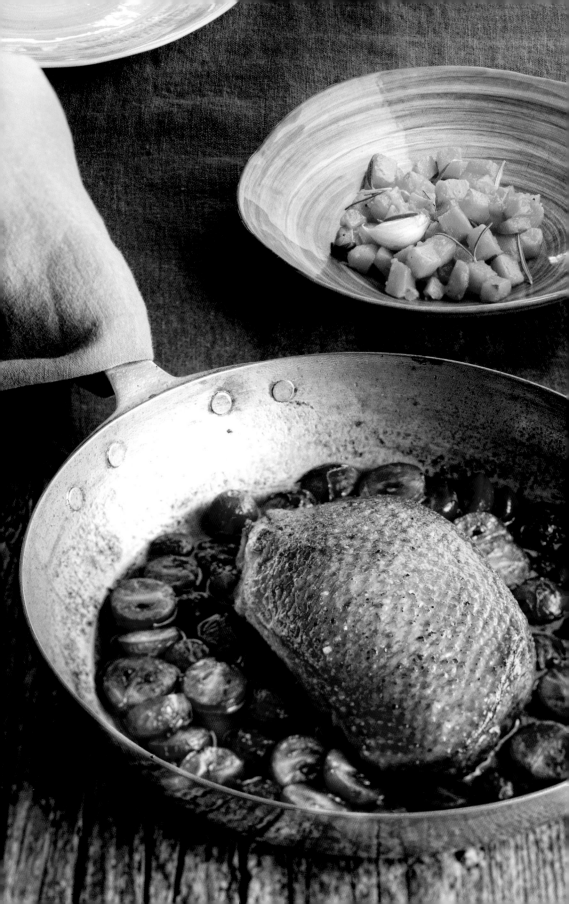

Ingredienti per 4 persone
* 2 grossi petti d'anatra
* 1 spicchio d'aglio schiacciato
* 1 grappolo d'uva nera senza semi
* 4 cucchiai di aceto balsamico
  invecchiato 5 anni
* sale e pepe

Serves 4
* 2 large duck breasts
* 1 clove garlic, crushed
* 1 bunch black seedless grapes
* 2½ tablespoons balsamic vinegar
  aged 5 years
* salt and pepper

# Petto d'anatra all'uva
## Duck breast with grapes

Scaldate il forno a 220 °C.

Insaporite i petti d'anatra massaggiandoli con sale, pepe e lo spicchio d'aglio schiacciato. Adagiateli con la parte della pelle rivolta verso il basso in una casseruola con fondo pesante adatta per la cottura in forno. Mettete la casseruola sul fuoco e attendete che la pelle diventi croccante e lasci fuoriuscire tutto il grasso. Girateli e rosolateli anche dall'altra parte.

Dopo circa 5 minuti, aggiungete gli acini del grappolo d'uva, lavati in precedenza, e sfumate con l'aceto.

Infornate la casseruola e cuocete il tutto per 10 minuti. Una volta cotti, affettate con un coltello molto affilato i petti d'anatra e serviteli con la salsa all'uva.

Accompagnate il petto d'anatra con della zucca arrostita al forno con rosmarino.

Preheat the oven to gas mark 7/425 °F (220 °C).

Season the duck breasts rubbing them with salt, pepper and crushed garlic clove. Place them skin side down in a heavy bottomed saucepan suitable for cooking in the oven. Put the saucepan on the heat and wait until the skin becomes crispy and they release all their fat. Turn them and brown the other side.

After about 5 minutes, add the previously washed grapes from the bunch and deglaze with the vinegar.

Place the casserole in the oven and cook for 10 minutes. Once cooked, slice the duck breasts with a very sharp knife and serve with the grape sauce.

Serve the duck breast with pumpkin roasted with rosemary.

*Ingredienti per 4 persone*
* 700-800 g di fesa di tacchino in un
  solo pezzo e legata con spago da cucina
* 1 spicchio d'aglio
* 3 cucchiai di origano
* mezzo bicchiere di vino bianco
* 1 cucchiaio di estratto di carne (a piacere)
* olio extravergine d'oliva
* 1 cucchiaino di aceto balsamico
  invecchiato 15 anni
* sale
* pepe

*Serves 4*
* 1 lb 8 oz (700-800 g) turkey breast in one
  piece to be tied with kitchen twine
* 1 clove garlic
* 3 tablespoons dried oregano
* ½ glass white wine
* ¾ tablespoon meat extract (to taste)
* extra virgin olive oil
* 1 teaspoon balsamic vinegar aged
  15 years
* salt
* pepper

# Arrosto di tacchino all'origano e giardiniera al Balsamico
## Roast turkey with oregano and pickles in Balsamic vinegar

Scaldate il forno a 220 °C.

Legate la fesa con lo spago da cucina. Massaggiatela con sale e pepe, uno spicchio d'aglio affettato, il balsamico, l'estratto di carne e olio extravergine d'oliva. Infornate il tutto e cucinate fino a quando la carne non sarà rosolata, per circa 30 minuti. Rigiratela spesso e sfumatela con il vino bianco.

A cottura ultimata, adagiatela su un foglio di carta argentata, spolverizzatela con 3 cucchiai di origano secco e avvolgetela. Una volta raffreddata, riponetela in frigo.

Il giorno seguente, affettate sottilmente la carne e servitela fredda con la giardiniera al balsamico (vedi ricetta a pag. 139).

Preheat the oven to gas mark 7/425 °F (220 °C).

Roll and tie the breast with kitchen twine. Rub it with salt and pepper, a clove of garlic sliced, the balsamic vinegar, meat extract and extra virgin olive oil. Bake and cook until the meat is browned for about 30 minutes. Turn the meat often basting with the white wine.

Once cooked, place on a sheet of foil, sprinkle with the 2 tablespoons of dried oregano and wrap in the foil. Once cold store in the fridge overnight.

The next day, slice thinly and serve cold with the pickles in balsamic vinegar (see recipe on p. 139).

*Ingredienti per 4 persone*
* 4 porzioni di filetto di manzo
  o scamone da 200 g
* 50 g di burro chiarificato
* 1 rametto di rosmarino
* 1 spicchio d'aglio
* 2 cucchiai di bacche di pepe verde
  in salamoia
* 4 cucchiai di aceto balsamico
  invecchiato 15 anni
* fiocchi di sale
* pepe nero macinato

*Serves 4*
* 4 x 7 oz (200 g) servings beef fillet
  or rump
* 2 oz / 3 tablespoons (50 g) clarified butter
* 1 sprig rosemary
* 1 clove garlic
* 2 tablespoons green peppercorns in brine
* 2½ tablespoons balsamic vinegar aged
  15 years
* salt flakes
* ground black pepper

# Filetto di manzo al pepe verde
## Beef fillet with green pepper

Legate le porzioni di filetto di manzo con lo spago da cucina e lasciatele per almeno 30 minuti a temperatura ambiente.

Fate fondere in una padella il burro assieme al rametto di rosmarino e allo spicchio d'aglio in camicia e rosolatevi il filetto per 5 minuti per lato.

Trasferite poi i filetti su della carta argentata, avvolgeteli e lasciateli riposare.

Eliminate il burro dal tegame e conservatene 1 cucchiaio. Aggiungete le bacche di pepe verde e sfumate a fuoco alto con il balsamico.

Servite le porzioni di filetto di manzo accompagnandole con la glassa al balsamico.

Accompagnate con un purè di sedano rapa e zucchine in scapece.

>>>

Roll and tie the portions of beef tenderloin with kitchen twine and leave for at least 30 minutes at room temperature.

Melt the butter in a pan together with the sprig of rosemary and the clove of garlic, unpeeled and brown the fillets for 5 minutes each side.

Then transfer the fillets onto tinfoil, wrap and leave to stand.

Remove the butter from the pan leaving one spoonful. Over high heat add the green peppercorns and deglaze with the balsamic vinegar.

Serve the portions of beef fillet accompanying with the balsamic glaze.

Serve with celeriac puree and fried Italian Scapece courgettes.

>>>

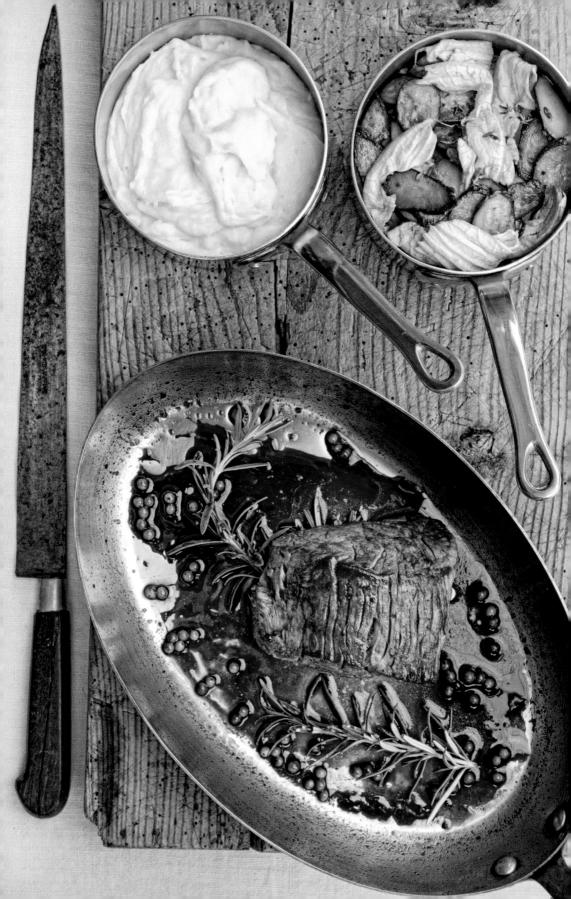

<<<

**Per il purè di sedano rapa**
Lessate 200 g di patate e 200 g di sedano
rapa in 300 ml d'acqua miscelata con
300 ml di latte intero e un pizzico di sale.
Una volta cotto, scolate il tutto e frullate
con una noce di burro e qualche
cucchiaiata di latte. Insaporite con
sale e pepe.

**Per le zucchine in scapece**
Tagliate a rondelle 5 zucchine con
i loro fiori e rosolatele in padella
con 1 spicchio d'aglio in camicia,
3 cucchiai d'olio d'oliva e 1 peperoncino.
Salate e pepate. Quando saranno
tenere, sfumatele con aceto balsamico
invecchiato 5 anni e aromatizzatele
con menta fresca.

<<<

**For the mashed celeriac**
Boil 7 oz / 1½ cups (200 g) of potatoes
and 7 oz / 1½ cups (200 g) of celeriac in
12 fl oz / 1¼ cups (300 ml) of water mixed
with 12 fl oz / 1¼ cups (300 ml) of whole
milk and a pinch of salt. Once cooked,
drain and blend with a knob of butter
and a few tablespoons of milk. Season
with salt and pepper.

**For the Italian Scapece courgettes**
Slice 5 courgettes into rounds together
with their flowers and fry in 2 tablespoons
of olive oil with a clove of whole garlic
and 1 chilli pepper. Season with salt
and pepper. When tender, deglaze
with balsamic vinegar, aged 5 years
and garnish with fresh mint.

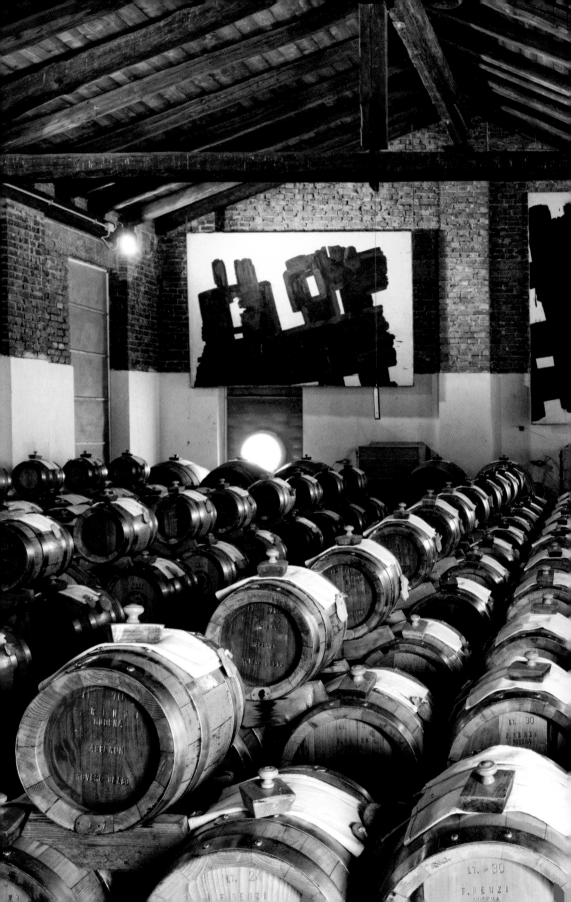

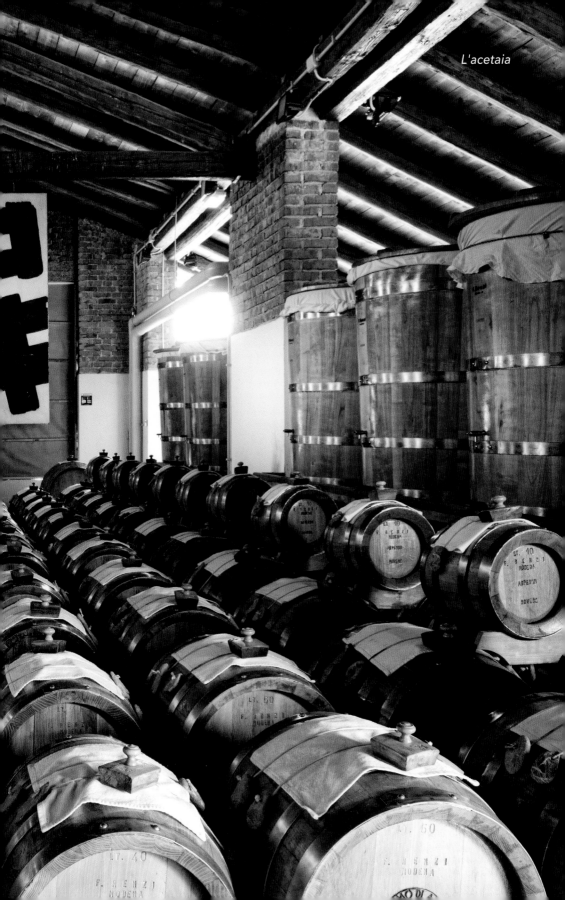

L'acetaia

# Pesce

SALMONE E CIPOLLOTTI AL CARTOCCIO     117

TATAKI DI TONNO AL BALSAMICO     118

TARTARE DI TONNO E AVOCADO     121

DENTICE ARROSTO ALLE ERBE AROMATICHE E PEPE ROSA     122

CATALANA DI RANA PESCATRICE     125

GUAZZETTO DI TRIGLIE AL BALSAMICO     127

CAPESANTE GLASSATE AL BALSAMICO     128

# Fish

SALMON AND ONION PARCELS — 117

TUNA AND BALSAMIC TATAKI — 118

TUNA AND AVOCADO TARTAR — 121

ROASTED RED SNAPPER WITH HERBS AND RED PEPPERCORNS — 122

MONKFISH CATALAN — 125

STEWED RED MULLET IN BALSAMIC — 127

SCALLOPS WITH BALSAMIC GLACÉ — 128

## Ingredienti per 4 persone

* 4 tranci di filetto di salmone
* una decina di cipollotti freschi
* 1 arancia
* 1 limone
* olio extravergine d'oliva
* aceto balsamico invecchiato 15 anni
* sale
* pepe

## Serves 4

* 4 salmon fillet steaks
* a dozen fresh spring onions
* 1 orange
* 1 lemon
* extra virgin olive oil
* balsamic vinegar aged 15 years
* salt
* pepper

# Salmone e cipollotti al cartoccio
## Salmon and onion parcels

Scaldate il forno a 220 °C.

Ritagliate 4 grandi fogli di carta forno e spennellateli con poco olio. Lavate e mondate i cipollotti, tagliateli a metà e disponeteli sui fogli di carta forno.

Adagiate i tranci di salmone sui cipollotti, condite con la scorza degli agrumi, sale, pepe, olio d'oliva. Insaporite aggiungendo 1 cucchiaino d'aceto balsamico per porzione.

Chiudete e sigillate i cartocci e infornateli per 10 minuti.

Preheat the oven to gas mark 7/425 °F (220 °C).

Cut out 4 large sheets of baking paper and brush with a little oil. Wash and clean the onions, cut them in half lengthwise and place on the baking paper sheets.

Lay the salmon steaks on the onions, season with lemon zest, salt, pepper and olive oil. Flavour by adding 1 teaspoon balsamic vinegar per serving.

Close and seal the parcels and bake in the oven for 10 minutes.

117

Ingredienti per 4 persone
* 500 g di tonno in un solo pezzo
* semi di sesamo bianchi e neri
* 1 cm di zenzero
* una spruzzata di succo di lime
* 2 cucchiai di olio di semi di sesamo
* 4 cucchiai di aceto balsamico
  invecchiato 15 anni
* sale
* pepe

Serves 4
* 1 lb 2 oz (500 g) tuna in one piece
* black and white sesame seeds
* 1 cm of ginger
* a dash of lime juice
* 1¼ tablespoons sesame oil
* 2½ tablespoons balsamic vinegar
  aged 15 years
* salt
* pepper

# Tataki di tonno al Balsamico
## Tuna and Balsamic tataki

In una ciotola emulsionate l'olio di semi di sesamo assieme a una spruzzata di succo di lime e all'aceto balsamico. Insaporite il tutto con un pizzico di sale e pepe e della radice di zenzero affettata sottilmente. Versate il composto sul trancio di tonno e lasciate marinare per 20 minuti in frigorifero.

Scaldate una teglia con fondo pesante, asciugate il tonno su carta da cucina e scottatelo per 3 minuti su tutti i lati. Toglietelo dalla teglia, mettetelo su un piatto e cospargetelo con semi di sesamo, facendoli aderire bene.

Versate la marinata nella teglia ben calda e fatela sobbollire per 1 minuto.

Affettate il trancio di tonno e disponete le fettine su un piatto da portata. Servitele con la marinata e vermicelli di riso o riso bianco.

In a bowl whisk the sesame oil together with a splash of lime juice and the balsamic vinegar. Season with a pinch of salt and pepper and a little grated ginger. Pour this vinaigrette over the tuna steak and leave to marinate in the refrigerator for 20 minutes.

Heat a heavy bottomed pan, dry the tuna on paper towels and sear for 3 minutes on all sides. Remove from the pan, place on a plate and sprinkle with sesame seeds, covering well.

Pour the marinade over the still hot pan and leave to simmer for 1 minute.

Slice the tuna steak and arrange the slices on a serving plate. Serve with the marinade and vermicelli rice noodles or white rice.

118

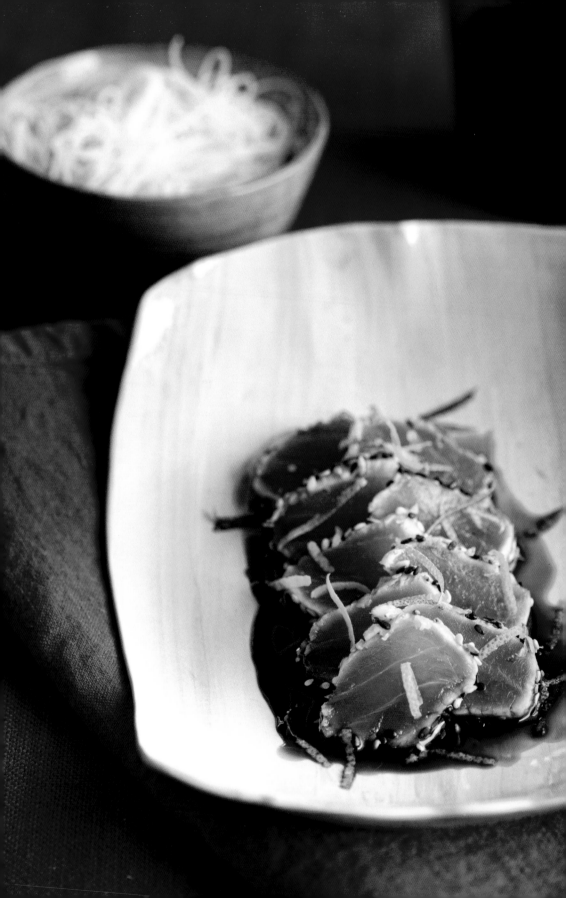

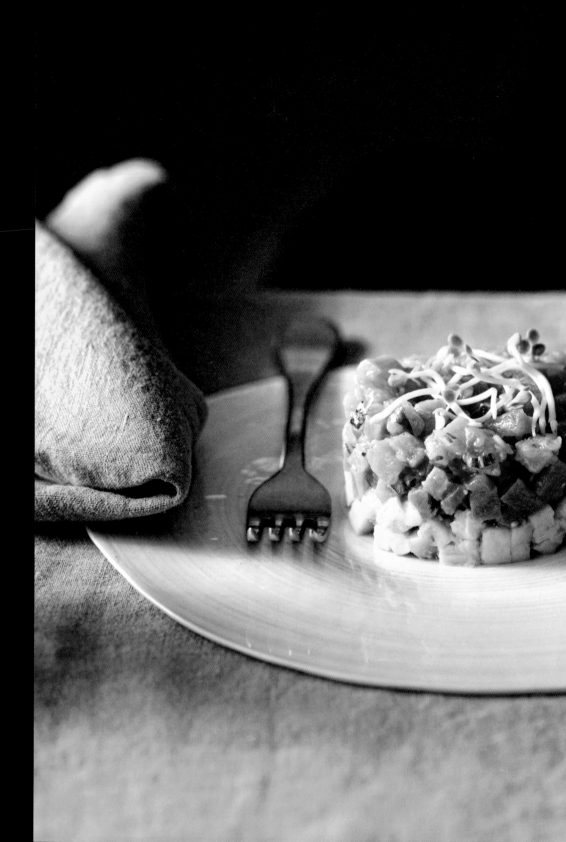

Ingredienti per 4 persone
* 600 g di filetto di tonno adatto
  per essere consumato crudo
* 6 pomodorini
* 1 avocado
* 1 lime
* 1 cucchiaio di fiori di cappero
* tabasco
* olio extravergine d'oliva
* 1 cucchiaio di aceto balsamico
  invecchiato 15 anni
* sale
* pepe

Serves 4
* 1 lb 5 oz (600 g) tuna fillet suitable
  for eating raw
* 6 cherry tomatoes
* 1 avocado
* 1 lime
* ¾ tablespoon caper flowers
* Tabasco sauce
* extra virgin olive oil
* ¾ tablespoon balsamic vinegar
  aged 15 years
* salt
* pepper

# Tartare di tonno e avocado
## Tuna and avocado tartar

Tagliate a dadini con il coltello il filetto di tonno e radunate il composto ottenuto in una ciotola. Tritate al coltello anche i fiori di cappero e i pomodorini in precedenza privati dei semi. Aggiungete il tutto al tonno e condite con 1 cucchiaio d'olio, sale, qualche goccia di tabasco e l'aceto. Lasciate riposare.

Nel frattempo tagliate la polpa dell'avocado a dadini e conditela con sale, pepe, il succo di 1 lime e un cucchiaino d'olio. Aiutandovi con un coppapasta, impiattate la tartare adagiando alla base la dadolata di avocado e completando con la dadolata di tonno.

Servite con dei sottilissimi crostini di pane, accompagnando con ricotta freschissima.

Dice the tuna fillet with a knife and place the mixture in a bowl. Chop the caper flowers and de-seeded tomatoes with a knife. Add the tuna and season all with 1 tablespoon oil, salt, a dash of Tabasco sauce and vinegar. Leave to stand.

Meanwhile, cut the avocado flesh into cubes and season with salt, pepper, the juice of 1 lime and a teaspoon of oil. With the help of a pastry cutter on the plate, place the tartar with the diced avocado at the base and top with the diced tuna.

Serve with thin slices of bread, accompanied with fresh ricotta.

121

*Ingredienti per 4 persone*
* 1 dentice da circa 1 kg e mezzo,
  pulito e desquamato
* 2 fette di limone
* erbe aromatiche fresche miste
  (finocchietto, menta, basilico, prezzemolo,
  timo, maggiorana, origano fresco)
* 4 cucchiai di olio extravergine d'oliva
* 2 cucchiai di aceto balsamico
  invecchiato 5 anni
* sale
* pepe in grani

*Serves 4*
* 1 red snapper, about 3 lbs 5 oz (1½ kg),
  cleaned and filleted
* 2 slices of lemon
* mixed fresh herbs (fennel, mint, basil,
  parsley, thyme, marjoram, oregano)
* 2½ tablespoons extra virgin olive oil
* 1¼ tablespoons balsamic vinegar
  aged 5 years
* salt
* peppercorns

# Dentice arrosto alle erbe aromatiche e pepe rosa
## Roasted red snapper with herbs and red peppercorns

Scaldate il forno 200 °C.

Lavate e asciugate accuratamente il pesce. Riempite la pancia del pesce con le fette di limone, sale e pepe in grani. Legatelo con dello spago da cucina.

Salatelo e pepatelo anche esternamente e spennellatelo con olio. Infornate a 200 °C per 45-50 minuti.

A parte preparate la salsa alle erbe: tritatele finemente ed emulsionatele con olio, aceto balsamico e pepe rosa in grani.

Una volta cotto, sfilettate il pesce e servitelo con la salsa alle erbe.

Preheat the oven to gas mark 6/400 °F (200 °C).

Wash and dry the fish carefully. Stuff the fish with the slices of lemon, salt and peppercorns. Close with kitchen twine.

Salt and pepper the skin and brush with oil. Bake for 45-50 minutes.

Prepare the herb vinaigrette apart: Finely chop the herbs and whisk with oil, balsamic vinegar and red peppercorns.

Once cooked, fillet the fish and serve with the herb vinaigrette.

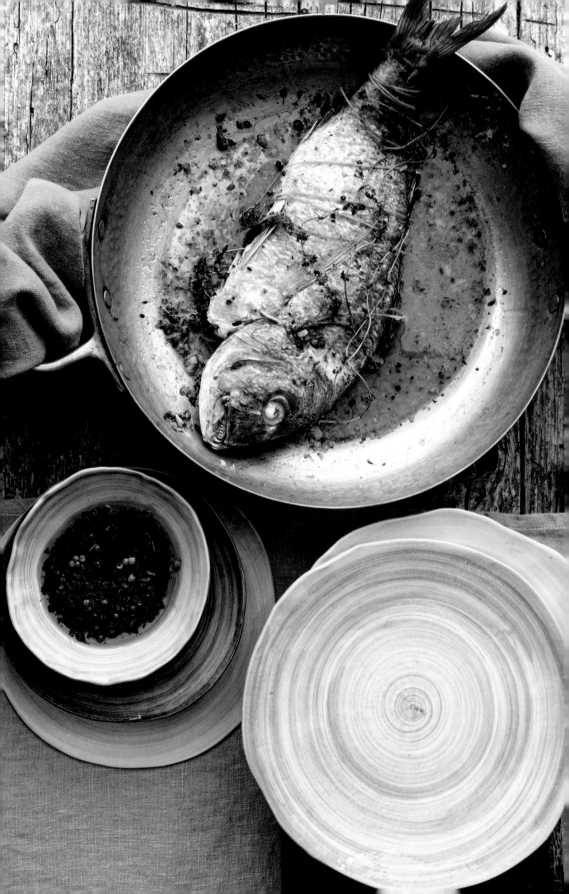

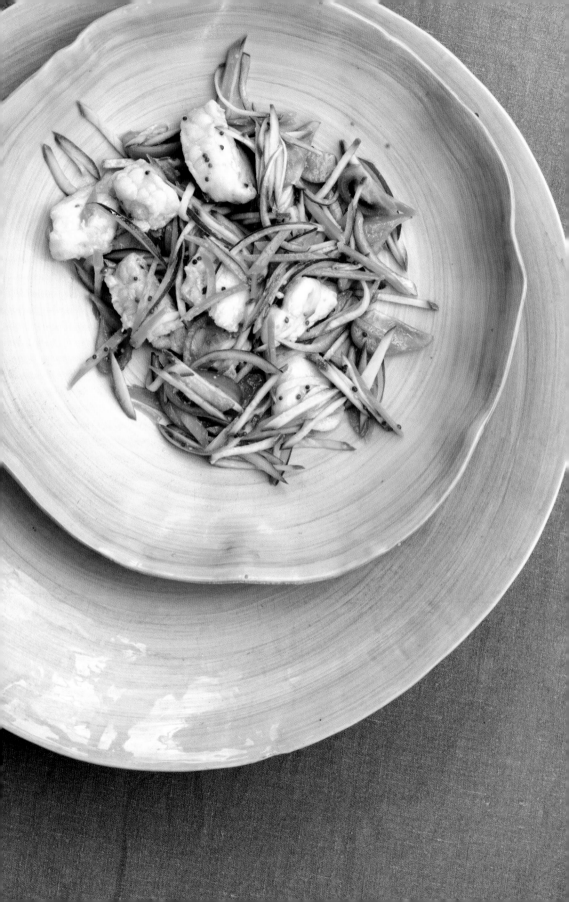

## Ingredienti per 4 persone
* 2 code di rana pescatrice
* 2 zucchine novelle
* 1 carota
* 1 cipolla rossa
* 4 pomodorini
* 1 cucchiaino di senape in grani
* 4 cucchiaini di olio extravergine d'oliva
* 4 cucchiaini di aceto balsamico invecchiato 5 anni
* sale
* pepe

## Serves 4
* 2 monkfish tails
* 2 baby courgettes
* 1 carrot
* 1 red onion
* 4 tomatoes
* 1 teaspoon mustard seeds
* 4 teaspoons extra virgin olive oil
* 4 teaspoons balsamic vinegar aged 5 years
* salt
* pepper

# Catalana di rana pescatrice
## Monkfish catalan

Fatevi spellare e pulire le code di rana pescatrice dal vostro pescivendolo di fiducia. Tagliatela a cubetti, conditela con poco sale e pepe e cucinatela a vapore per 8 minuti circa.

Nel frattempo tagliate a julienne le zucchine novelle e la carota. Tagliate a listarelle la cipolla rossa e in 4 i pomodorini freschi. Preparate un'emulsione d'olio, aceto, senape, sale e pepe.

Aggiungete il pesce alle verdure e condite il tutto con la vinaigrette.

Ask your local fishmonger to fillet and prepare the monkfish tails. Cut into chunks, season with a little salt and pepper and steam for about 8 minutes.

Meanwhile, cut the baby courgettes and carrot into julienne. Cut the red onion into strips and quarter 4 fresh tomatoes. Prepare a vinaigrette of oil, vinegar, mustard, salt and pepper.

Add the fish to the vegetables and toss in the vinaigrette.

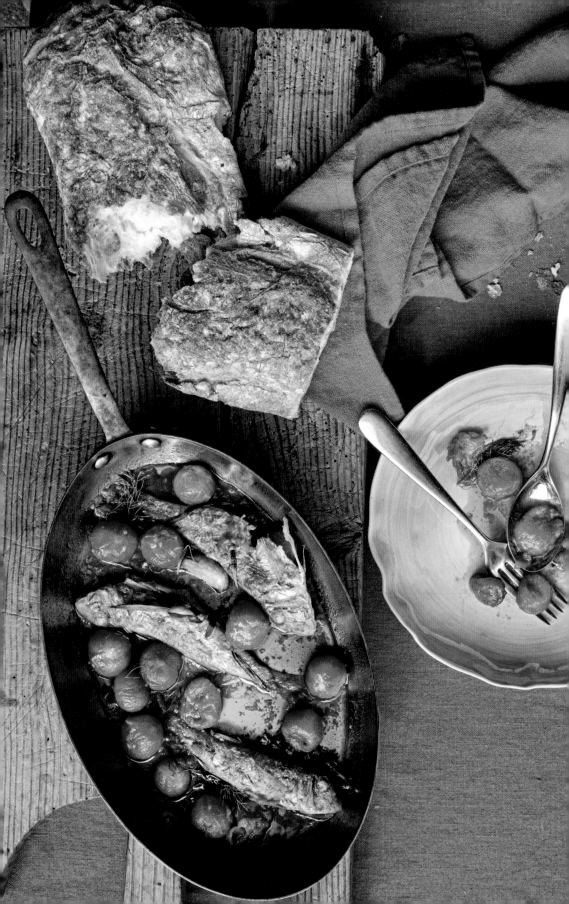

Ingredienti per 4 persone
* 8 triglie già lavate, private delle interiora
  e desquamate
* 250 g di pomodorini
* un quarto di bicchiere di vino bianco
* mezzo bicchiere di fumetto di pesce
  o brodo vegetale
* farina 00
* 4 cucchiai di olio extravergine d'oliva
* 3 cucchiai di aceto balsamico invecchiato
  5 anni

Serves 4
* 8 red mullet already washed, cleaned
  and filleted
* 9 oz / 1¾ cups (250 g) cherry tomatoes
* ¼ of a glass of white wine
* ½ cup of fish fumet or vegetable stock
* plain white 00 flour
* 2½ tablespoons extra virgin olive oil
* 2 tablespoons balsamic vinegar
  aged 5 years

# Guazzetto di triglie al Balasmico
## Stewed red mullet in Balsamic

Lavate e asciugate le triglie. Infarinatele
e rosolatele nell'olio d'oliva caldo da
entrambi i lati.

Aggiungete i pomodorini interi e sfumate
con il vino bianco. Proseguite la cottura
aggiungendo mezzo bicchiere di fumetto
di pesce o brodo vegetale.

Lasciate addensare il tutto. Solo
a fine cottura aggiungete l'aceto
per deglassare.

Servite con una polentina morbida.

Wash and dry the mullet. Dredge with
flour and brown on both sides in hot
olive oil.

Add the cherry tomatoes whole and
deglaze with the white wine. Continue
to cook, adding half a cup of fish fumet
or vegetable stock.

Leave to thicken. Only at the end of
cooking, add the vinegar to blend.

Serve with a puree of polenta.

## Ingredienti per 4 persone
* 15 capesante senza guscio
* 1 spicchio d'aglio in camicia
* olio extravergine d'oliva
* 2 cucchiai di aceto balsamico
  invecchiato 15 anni
* sale
* pepe
* misticanza

## Serves 4
* 15 scallops without shells
* 1 clove garlic whole
* extra virgin olive oil
* 1¼ tablespoons balsamic vinegar
  aged 15 years
* salt
* pepper
* mixed leaved salad

# Capesante glassate al Balsamico
## Scallops with balsamic glacé

Lavate e asciugate le capesante. Eliminate con un coltellino affilato il corallo arancione.

Scaldate un filo d'olio in una padella assieme allo spicchio d'aglio in camicia e rosolate le capesante per pochi minuti per lato. Sfumatele con l'aceto balsamico.

Servitele calde con la glassa, accompagnandole con un'insalata di misticanza.

Wash and dry the scallops. Remove the coral with a sharp knife.

Heat a little oil in a pan together with the whole clove of garlic and sauté the scallops for a few minutes each side. Deglaze with balsamic vinegar.

Serve hot with the glacé, accompanied by a mixed leaf salad.

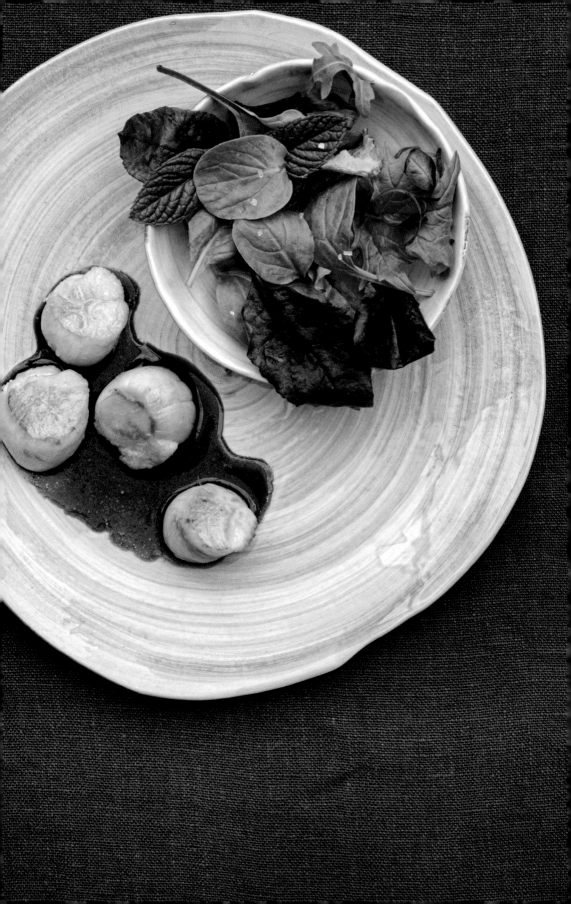

Trieste

# Uova e verdura

FRITTATA DI ZUCCHINE E FIORI 134

INSALATA DI LENTICCHIE 137

FRITTATA DI CIPOLLA E PATATE 138

GIARDINIERA AL BALSAMICO 139

UN SEMPLICE UOVO POCHÉ 141

INSALATA DI SPINACINI CON FUNGHI GIALLETTI 143

ASPARAGI E CREMA D'UOVA 144

TERRINA ALLE VERDURE 147

CAPRESE DI BUFALA 148

CAPONATA DI MELANZANE 151

POLENTA CON FUNGHI PORCINI E SCAGLIE DI FORMAGGIO STAGIONATO 155

INSALATA DI MISTICANZA, PERE E PANCETTA CROCCANTE 157

# Vegetables and eggs

COURGETTE WITH FLOWERS OMELETTE 134

LENTIL SALAD 137

ONION AND POTATO OMELETTE 138

PICKLED VEGETABLES 139

JUST A POACHED EGG 141

SPINACH SALAD WITH CHANTERELLE MUSHROOMS 143

ASPARAGUS AND CREAM EGGS 144

VEGETABLE TERRINE 147

BUFFALO CAPRESE 148

AUBERGINE/EGGPLANT CAPONATA 151

POLENTA WITH PORCINI MUSHROOMS AND CHEESE SHAVINGS 155

MIXED LEAF SALAD, PEARS AND CRISPY BACON 157

Ingredienti per 4 persone
* 5 uova
* 10 zucchine novelle con i fiori o 4 grandi
* 2 scalogni
* 1 rametto di maggiorana
* 2 cucchiai abbondanti di parmigiano
* olio extravergine d'oliva
* aceto balsamico invecchiato 15 anni
* sale
* pepe

Serves 4
* 5 eggs
* 10 baby or 4 large courgettes
  with their flowers
* 2 shallots
* 1 sprig marjoram
* 1½ generous tablespoons Parmesan
* extra virgin olive oil
* balsamic vinegar aged 15 years
* salt
* pepper

# Frittata di zucchine e fiori
## Courgette with flowers omelette

Lavate e mondate le zucchine e tagliatele a rondelle. Lavate i fiori, eliminate il pistillo e apriteli. Tritate lo scalogno e rosolatelo in padella con un filo d'olio, le zucchine tagliate a rondelle, le foglioline di maggiorana, sale e pepe. Quando il tutto sarà tenero, mettete da parte e lasciate raffreddare.

Sbattete in una ciotola le uova assieme a un pizzico di sale, pepe e al parmigiano. Aggiungete le zucchine cotte.

Ungete una padella larga 26 cm, versate il composto d'uova e zucchine, coprite e cuocete la frittata girandola di tanto in tanto.

Solo poco prima di terminare la cottura adagiatevi sopra i fiori di zucchina.

Servire la frittata aggiungendoci sopra aceto balsamico a piacere.

Wash and prepare the courgettes and cut into rounds. Rinse the flowers, remove the stamens and open. Chop the shallot and in a pan, sauté in a little oil, together with the sliced courgettes, marjoram, salt and pepper. When the vegetables are tender, put aside and leave to cool.

Beat the eggs in a bowl with a pinch of salt, pepper and Parmesan cheese. Add the cooked courgettes.

Grease a large 26 cm frying pan, pour in the egg and courgette mixture, cover and cook the omelette turning occasionally.

Just before it is cooked, top the omelette with the courgette flowers.

Serve with a drizzle of balsamic vinegar.

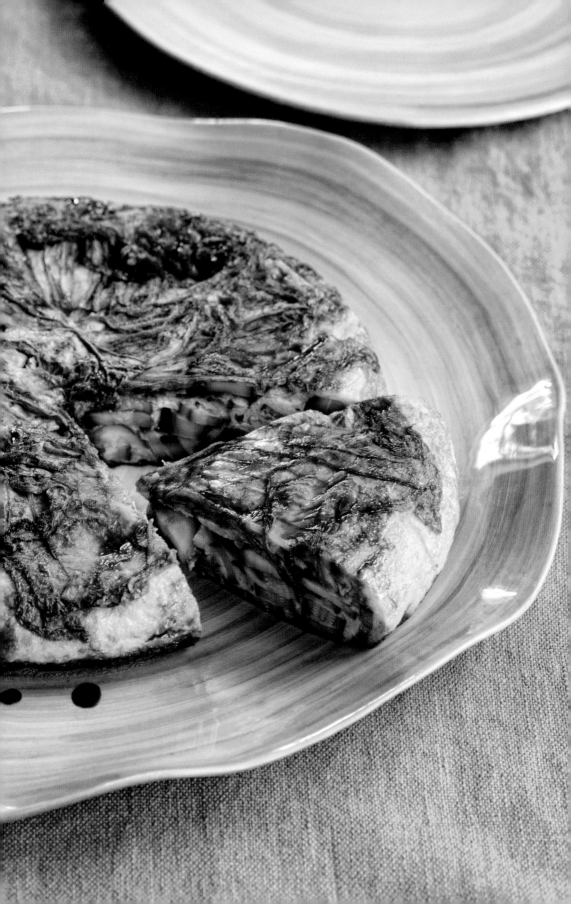

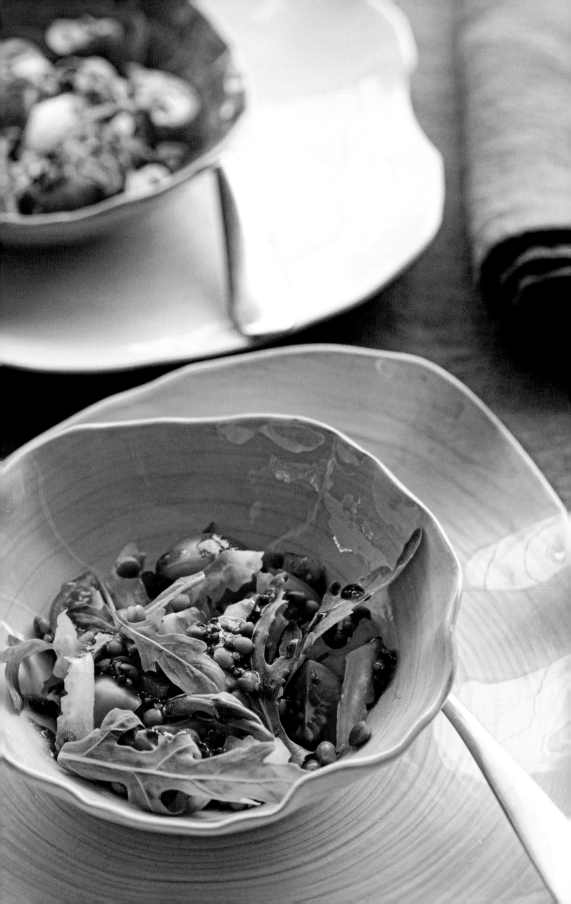

Ingredienti per 4 persone
* 250 g di lenticchie umbre
* 1 gambo di sedano
* 1 carota
* 1 cipolla
* 1 pizzico di sale
* 200 g di rucola
* 250 g di pomodorini pachino
* un pizzico di peperoncino
* 2 cucchiai di olio extravergine d'oliva
* 2 cucchiai di aceto balsamico
  invecchiato 15 anni
* sale
* pepe

Serves 4
* 9 oz / 1¼ cups (250 g) Umbrian lentils
  or similar
* 1 stalk celery
* 1 carrot
* 1 onion
* 1 pinch salt
* 7 oz / 3 cups (200 g) rocket salad
* 9 oz / 1⅔ cups (250 g) cherry tomatoes
* a pinch chilli pepper
* 1½ tablespoons extra virgin olive oil
* 1½ tablespoons balsamic vinegar
  aged 15 years
* salt
* pepper

# Insalata di lenticchie
## Lentil salad

Sciacquate le lenticchie e lessatele assieme a sedano, carota e cipolla e un pizzico di sale. Scolatele e lasciatele raffreddare.

Lavate e asciugate la rucola, tagliate i pomodorini a metà.

Preparate una vinaigrette emulsionando l'olio assieme al balsamico, sale e pepe.

Componete l'insalata mescolando le lenticchie a pomodorini, rucola, un pizzico di peperoncino e condite con la vinaigrette.

Si serve con formaggi freschi come la crescenza.

Rinse the lentils and boil them together with the celery, carrot and onion and a pinch of salt. Once cooked, drain and leave to cool.

Wash and dry the rocket, cut the tomatoes in half.

Prepare a vinaigrette whisking the oil with the balsamic vinegar, salt and pepper.

To make the salad mix the lentils with the cherry tomatoes, rocket leaves and a pinch of chilli pepper, then toss in the vinaigrette.

Serve with a soft cheese such as Crescenza.

*Ingredienti per 4 persone*
* 5 uova
* 4 cipolle rosse di Tropea
* 4 patatine novelle
* 3 cucchiai di parmigiano
* 1 rametto di rosmarino
* olio extravergine d'oliva
* 2 cucchiai di aceto balsamico
  invecchiato 5 anni
* sale
* pepe

*Serves 4*
* 5 eggs
* 4 red Tropea onions
* 4 new potatoes
* 2 tablespoons Parmesan cheese
* 1 sprig of rosemary
* extra virgin olive oil
* 1½ tablespoons balsamic vinegar aged
  5 years
* salt
* pepper

# Frittata di cipolla e patate
## Onion and potato omelette

Tagliate le cipolle in 4 parti e le patatine novelle a metà.

Fatele rosolare con 2 cucchiai di olio d'oliva in una padella. Aromatizzate con aghetti di rosmarino, sale e pepe. Sfumate il tutto con balsamico.

A parte sbattete le uova con il parmigiano e versatele sulle patate e sulle cipolle in precedenza rosolate.

Cuocete la frittata rigirandola di tanto in tanto. Servitela calda o tiepida.

Cut the onions in 4 and the new potatoes in half.

Sauté in a pan with 1½ tablespoons of olive oil. Season with rosemary leaves, salt and pepper. Deglaze with balsamic vinegar.

Apart, beat the eggs together with the Parmesan cheese and pour over the sautéed potatoes and onions.

Cook the omelette turning it occasionally. Can be served either hot or warm.

Ingredienti per 2 vasi di giardiniera
* le cimette di 1 cavolfiore bianco
* 1 carota affettata a rondelle
* 1 costa di sedano tagliata a fettine
  spesse 1 cm
* 1 peperone giallo e 1 rosso tagliati a falde
* 1 zucchina tagliata a rondelle
* le punte di 5 asparagi bianchi
* 5 carciofini tagliati a metà e privati
  dell'erba centrale
* olio extravergine d'oliva
* mezzo litro di aceto bianco
* 250 ml di aceto balsamico
  invecchiato 5 anni

Ingredients for 2 jars of pickles
* florets of 1 white cauliflower
* 1 carrot cut into rounds
* 1 celery stalk, cut into 1 cm slices
* 1 red and 1 yellow pepper cut into strips
* 1 courgette, cut into rounds
* 5 white asparagus tips
* 5 baby artichokes cut in half with central
  greenery removed
* extra virgin olive oil
* 17.9 fl oz / 2 cups (half a litre) white
  vinegar
* 8 fl oz / 1 cup (250 ml) balsamic
  vinegar aged 5 years

# Giardiniera al Balsamico
## Pickled vegetables

Lavate accuratamente tutte le verdure
in acqua e bicarbonato di sodio.

Portate a bollore in una capiente pentola
1 litro d'acqua assieme a mezzo litro
di aceto bianco e a 250 ml d'aceto
balsamico invecchiato 5 anni.

Sbollentate tutte le verdure, partendo
da quelle più dure a quelle più tenere.

A mano a mano che le raccogliete,
ponetele a sgocciolare su un canovaccio.

Riponetele poi nei vasi sterilizzati
e riempiteli con olio d'oliva di qualità
e 2 bacche di pimento in grani.

Si conserva in frigorifero per 1 settimana.
La giardiniera si può utilizzare con salumi,
carni e pesci bolliti, arrosti freddi e
formaggi.

Thoroughly wash all vegetables in water
and baking soda.

In a large pan bring to the boil 1¾ pints /
4 cups (1 litre) of water with the white
vinegar and the balsamic vinegar, aged
five years.

Blanch all the vegetables, starting with
the harder ones down to the most tender.

Remove them bit by bit from the pan as
they are ready, and put to dry on a tea
towel.

Then place them in sterilized jars filling
with good quality olive oil and the seeds
of 2 allspice berries.

Keeps in the refrigerator for 1 week.
The pickles can be eaten with cold cuts,
boiled meat and fish, and cheese and
cold roasts.

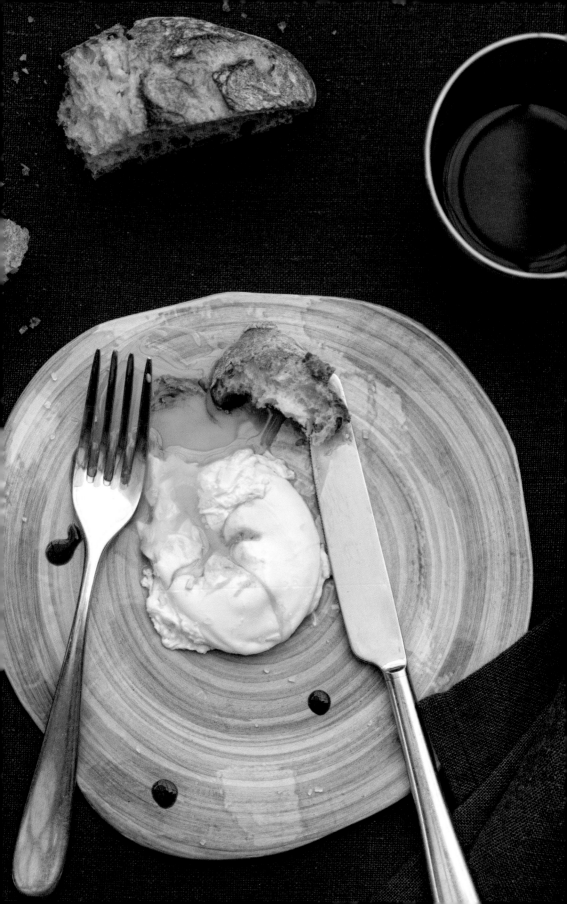

# Un semplice uovo poché
## Just a poached egg

Procuratevi delle uova freschissime, possibilmente da allevamenti biologici di galline allevate a terra.

Portate a ebollizione un pentolino dalle sponde alte, riempito solo a metà con acqua, un pizzico di sale e 1 cucchiaino di aceto di vino bianco. Sgusciate l'uovo in una ciotola. Quando l'acqua avrà raggiunto il bollore, abbassate il fuoco.

Create un leggero vortice d'acqua e versatevi l'uovo al centro. Cuocete per 3 minuti, poi raccogliete l'uovo con un mestolo forato e adagiatelo su carta da cucina per asciugarlo.

Disponete accuratamente l'uovo in camicia su un piatto e servitelo con aceto balsamico invecchiato 30 anni, accompagnando con fette di pane casereccio.

Buy fresh eggs, preferably organic from free range hens.

Bring water to the boil in a high sided pan, filled only halfway with water, a pinch of salt and 1 teaspoon of white wine vinegar. Break the eggs into a bowl being careful not to break the yolk. When the water reaches the boil, lower the heat.

Stir to create a slight vortex in the water and pour the egg into the centre. Cook for 3 minutes, then remove the egg with a slotted spoon and lay on paper towels to dry.

Arrange the poached egg carefully on a plate and serve with balsamic vinegar aged 30 years, accompanied with slices of home baked bread.

141

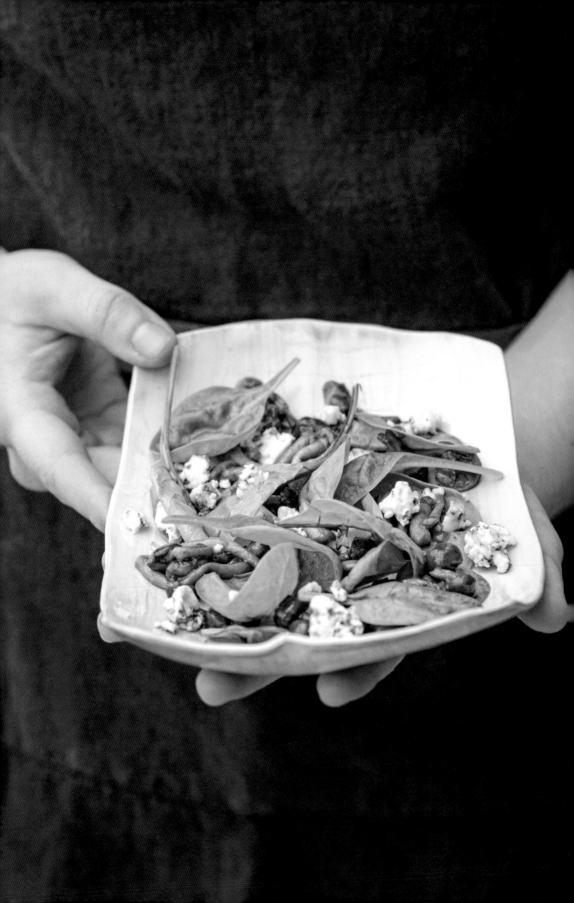

Ingredienti per 4 persone
* 500 g di spinaci freschi, già lavati
* 400 g di funghi gialletti
* 200 g di formaggio erborinato,
  tipo gorgonzola piccante o Stilton
* 1 cucchiaino di foglie di timo fresco
* 4 cucchiai di olio extravergine d'oliva
* 2 cucchiai di aceto balsamico
  invecchiato 15 anni
* 2 cucchiaini di aceto balsamico
  invecchiato 30 anni
* sale
* pepe

Serves 4
* 1 lb 2 oz / 3$^1$/$_3$ cups (500 g) fresh spinach,
  ready washed
* 14 oz / 2$^2$/$_3$ cups (400 g) chanterelle
  mushrooms
* 7 oz / 1 cup (200 g) blue cheese,
  such as mature Gorgonzola or Stilton
* 1 teaspoon fresh thyme leaves
* 2½ tablespoons extra virgin olive oil
* 1¼ tablespoons balsamic vinegar
  aged 15 years
* 2 teaspoons balsamic vinegar
  aged 30 years
* salt
* pepper

# Insalata di spinacini con funghi gialletti
## Spinach salad with chanterelle mushrooms

Pulite i funghi con un pennellino o un panno umido in modo da eliminare tutti i residui di terra.

Scaldate 2 cucchiai di olio extravergine d'oliva in un tegame e fate saltare i funghi assieme a delle foglie di timo. Sfumate con il balsamico invecchiato 15 anni.

Suddividete gli spinaci nelle ciotole. Versate in ognuna alcune cucchiaiate di funghi spadellati. Sbriciolate su ogni porzione il formaggio erborinato.

A parte emulsionate l'olio d'oliva rimasto con l'aceto balsamico invecchiato 30 anni, sale e pepe. Condite l'insalata con la vinaigrette e servitela subito.

Clean the mushrooms with a brush or a damp cloth to remove any excess soil.

Heat 2 tablespoons of olive oil in a pan and sauté the mushrooms together with the thyme leaves. Pour over the balsamic vinegar aged 15 years.

Divide the spinach into bowls. Pour into each a few tablespoons of sautéed mushroom. Crumble the blue cheese over each portion.

Apart, whisk the remaining olive oil with the vinegar aged 30 years, salt and pepper. Toss the salad in the vinaigrette and serve immediately.

**Ingredienti per 4 persone**
* 8 grossi asparagi bianchi
  o 4 di media dimensione
* 4 uova intere
* 1 cucchiaio di olio extravergine d'oliva
* 1 cucchiaio di aceto balsamico
  invecchiato 5 anni
* 1 cucchiaino di senape in grani a piacere
* sale
* pepe

**Serves 4**
* 4 large white asparagus or 8 medium size
* 4 whole eggs
* ¾ tablespoon extra virgin olive oil
* ¾ tablespoon balsamic vinegar
  aged 5 years
* 1 teaspoon mustard seeds to taste
* salt
* pepper

# Asparagi e crema d'uova
## Asparagus and cream eggs

Spellate con un pelapatate gli asparagi e legateli a metà con lo spago da cucina.

Portate a ebollizione una pentola piena d'acqua per metà e adagiatevi in piedi gli asparagi, tenendo le punte fuori dall'acqua. Cuoceteli fino a quando i gambi non cominceranno a diventare morbidi e teneteli da parte.

Cuocete le uova per 8 minuti fino a quando non saranno sode, poi tuffatele immediatamente nell'acqua fredda e sgusciatele. Schiacciatele con una forchetta, insaporitele con l'aceto balsamico, sale e pepe. Sempre schiacciando, versate a filo l'olio e amalgamate il tutto fino a ottenere una crema. A piacere insaporitela con un po' di senape in grani.

Disponete gli asparagi su un piatto da portata, salateli e pepateli e serviteli accompagnandoli con la crema d'uova.

Pare the asparagus with a potato peeler and tie together around the middle with kitchen twine.

Fill a high-sided pan to halfway with water and boil, stand the asparagus up in it, keeping the tips out of the water. Cook until the stems begin to soften then keep aside.

Cook the eggs for 8 minutes until they are boiled, then dip immediately in cold water and peel. Mash with a fork, season with balsamic vinegar, salt and pepper. Continue mashing, slowly pour over the oil, mixing together well until creamy. Season to taste with a little mustard seed.

Arrange the asparagus on a serving dish, season with salt and pepper and serve accompanied with the egg cream.

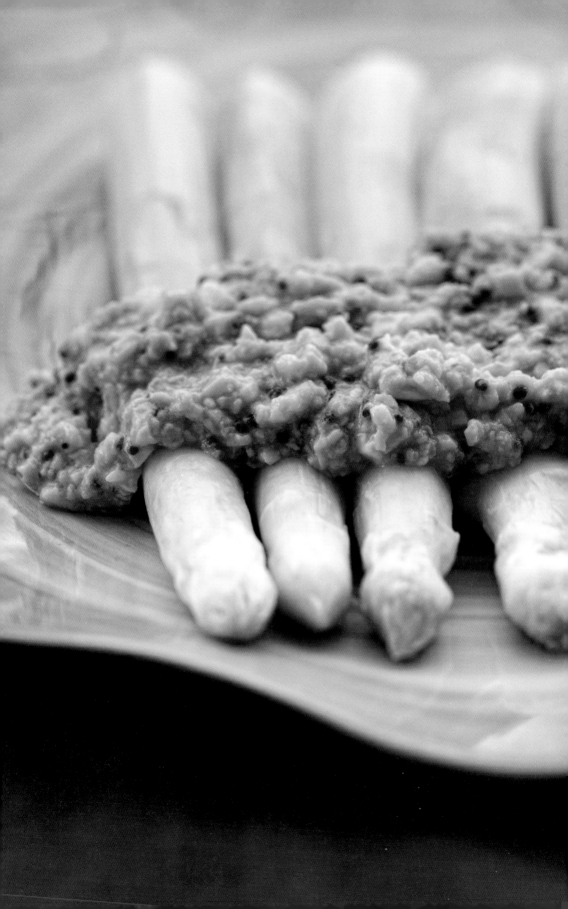

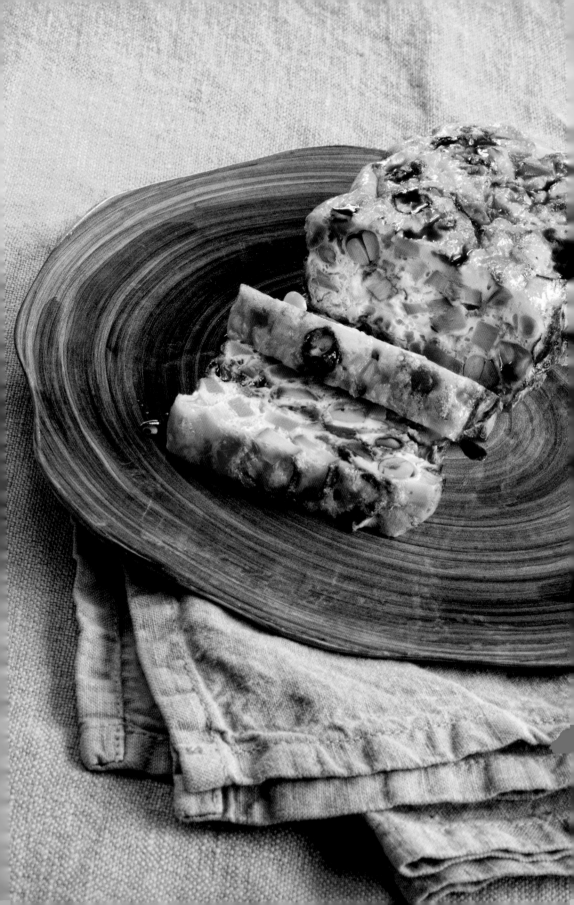

Ingredienti per 4 persone
* 5 uova
* 50 g di piselli freschi
* 1 carota grossa
* 5 asparagi verdi spellati
* 2 zucchine piccole
* 1 cipolla rossa
* mezzo peperone rosso e mezzo giallo
* 3 cucchiai di parmigiano
* olio extravergine d'oliva
* aceto balsamico invecchiato 15 anni
* sale
* pepe

Serves 4
* 5 eggs
* 2 oz / ⅓ cup (50 g) fresh peas
* 1 large carrot
* 5 green asparagus, pared
* 2 small courgettes
* 1 red onion
* half a red and half a yellow pepper
* 2 tablespoons Parmesan cheese
* extra virgin olive oil
* balsamic vinegar aged 15 years
* salt
* pepper

# Terrina alle verdure
## Vegetable terrine

Mondate le verdure e tritate la cipolla, tagliate a dadini le carote e i peperoni e a rondelle gli asparagi e le zucchine. Scaldate un giro d'olio in una padella e rosolate le verdure. Salate e pepate. Una volta cotte lasciatele raffreddare.

Sbattete i rossi d'uovo con parmigiano. Aggiungete le verdure. Montate gli albumi a neve e aggiungeteli delicatamente al composto.

Versate il composto in uno stampo da plumcake in precedenza rivestito di carta forno e cuocetelo in forno caldo a 180 °C per 30-40 minuti.

Servite tiepido e a fette cospargendole con l'aceto balsamico.

Peel the vegetables and chop the onion, dice the carrots and peppers and slice the asparagus and courgettes into rounds. Heat a drop of oil in a pan and sauté the vegetables. Add salt and pepper. Once cooked, leave to cool.

Beat the egg yolks together with the Parmesan. Add the vegetables. Whisk the egg whites until stiff and gently fold them into the mixture.

Pour the mixture into a loaf pan that has been lined with baking paper and bake in the oven at 350 °F (180 °C) for 30-40 minutes.

Serve warm in slices drizzled with balsamic vinegar.

**Ingredienti per 4 persone**
* 4 mozzarelle di bufala freschissime
* 4 grossi pomodori cuore di bue
* 1 cucchiaio di olio extravergine d'oliva
* 1 cucchiaio di aceto balsamico invecchiato 5 anni
* sale
* pepe
* foglie di basilico

**Serves 4**
* 4 fresh buffalo mozzarella
* 4 large beefsteak tomatoes
* ¾ tablespoon extra virgin olive oil
* ¾ tablespoon balsamic vinegar aged 5 years
* salt
* pepper
* basil leaves

# Caprese di bufala
## Buffalo caprese

Affettate i pomodori cuore di bue in orizzontale a fette spesse e salatele leggermente. Affettate anche la mozzarella di bufala.

Ricomponete il pomodoro alternandolo alle fette di mozzarella.

Emulsionate l'aceto balsamico invecchiato 5 anni con olio, sale e pepe. Irrorate la torretta con l'emulsione e decorate con foglie di basilico.

Slice the beefsteak tomatoes horizontally into thick slices and lightly salt them. Also slice the buffalo mozzarella.

Layer the tomato slices alternating with the mozzarella slices.

Emulsify the balsamic vinegar aged 5 years with the oil, salt and pepper. Drizzle the layers with the vinaigrette and garnish with basil leaves.

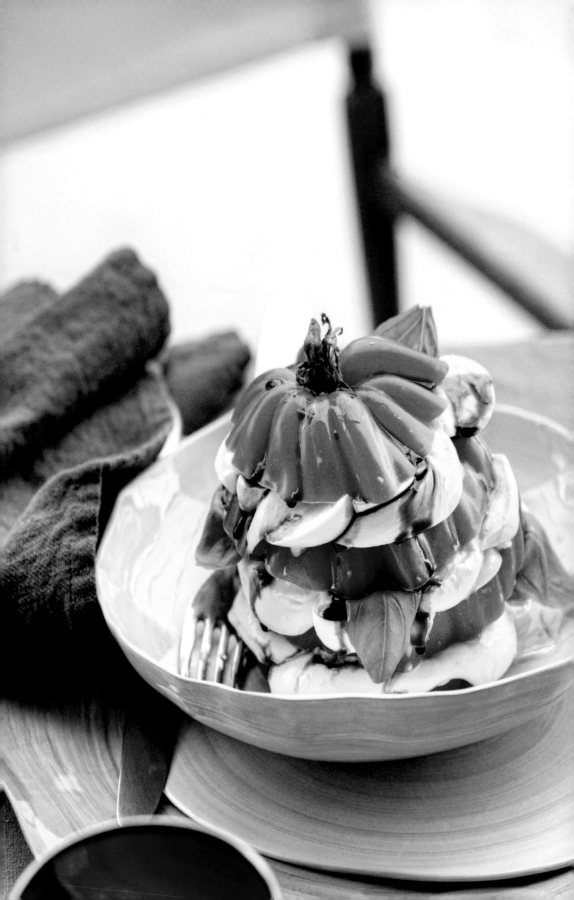

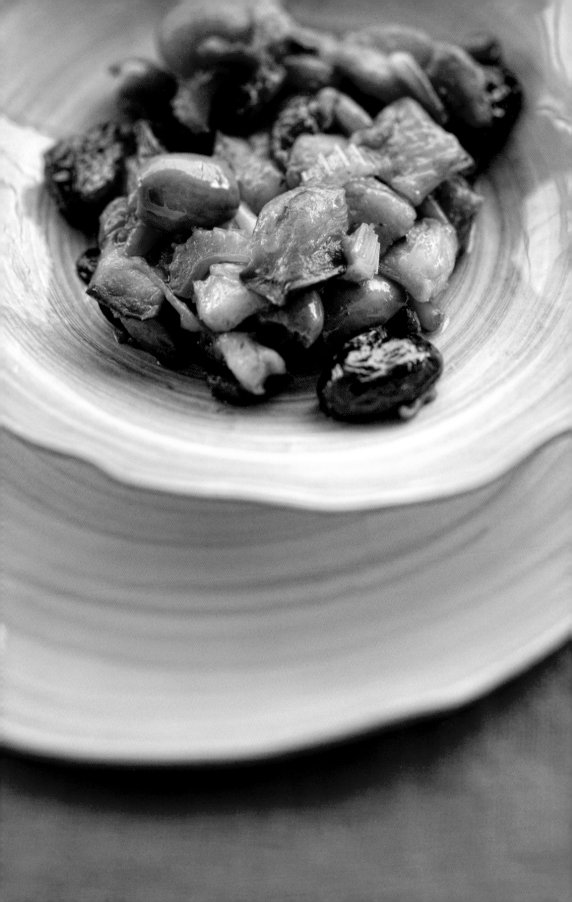

Ingredienti per 4 persone
* 2 grosse melanzane oblunghe
* 200 g di pomodorini
* 2 spicchi d'aglio in camicia
* mezzo gambo di sedano verde
* 1 cucchiaio di olive denocciolate
* 1 cucchiaino di capperi
* 1 cucchiaio di pinoli
* 2 cucchiai di uva passa
* erbe aromatiche (basilico, origano fresco ed essiccato, maggiorana, timo)
* un pizzico di peperoncino
* 2 cucchiai di olio extravergine d'oliva
* 4 cucchiai di aceto balsamico invecchiato 5 anni
* sale fino

Serves 4
* 2 large oblong eggplants/aubergines
* 7 oz / 1½ cups(200 g) cherry tomatoes
* 2 cloves garlic, whole
* half a stalk green celery
* ¾ tablespoon pitted olives
* 1 teaspoon capers
* ¾ tablespoon pine nuts
* 1½ tablespoons raisins
* herbs (basil, oregano fresh and dried, marjoram, thyme)
* a pinch chilli pepper
* 1½ tablespoons extra virgin olive oil
* 2½ tablespoons balsamic vinegar 5 years
* table salt

# Caponata di melanzane
## Aubergine/eggplant caponata

La sera prima tagliate le melanzane a dadi piuttosto grossi (almeno 1 cm per lato), metteteli in una ciotola capiente e salate, ma non abbondantemente. Mescolate con le mani e riponete nel frigo a spurgare dall'acqua di vegetazione.

Bucate i pomodorini con una forchetta, adagiateli in una pentola, copriteli con un coperchio e lasciateli andare a fuoco basso in modo che si ammorbidiscano e si possano poi spellare. Quando la buccia si sarà lacerata, spegnete il fuoco e lasciateli raffreddare. Spellateli eliminando la buccia e schiacciateli poi con le mani o con una forchetta. Conservate sia la polpa sia il succo.

>>>

The night before cut the eggplant into generous chunks (at least 1 cm per side) and place in a large bowl and salt, but not too much. Mix with your hands and place in the refrigerator to draw out the liquid.

Prick the tomatoes with a fork, place them in a pan, cover with a lid and soften over a low heat so that you can peel them. When the peel splits, turn off the heat and leave to cool. Peel off the skin, squeezing the tomatoes with your hands or with a fork. Remove the juice from the pulp.

>>>

151

<<<

Scaldate l'olio assieme all'aglio in
una pentola molto larga, versatevi le
melanzane e lasciatele rosolare a fuoco
medio per 5 minuti.

Nel frattempo affettate il sedano in pezzi
non troppo grossi. Aggiungetelo alle
melanzane assieme ai pomodori, all'uva
passa, alle olive e ai capperi, ai pinoli e
alle erbe aromatiche. Salate leggermente,
aggiungete le erbe aromatiche e un
pizzico di peperoncino.

Coprite, abbassate il fuoco e cuocete
la caponata per 30-40 minuti circa,
mescolando e ricoprendo di tanto
in tanto.

Quando la buccia delle melanzane sarà
diventata morbida, sfumate con l'aceto
balsamico. Spegnete il fuoco e lasciate
intiepidire prima di servirla.

<<<

Heat the garlic in the oil in a good sized
pan, add the eggplant and sauté over a
medium heat for 5 minutes.

Meanwhile, slice the celery into medium
sized pieces. Add to the eggplant
together with the tomatoes, raisins, olives
and capers, pine nuts and herbs. Lightly
salt, add the herbs and a pinch of chilli
pepper.

Cover, lower the heat and cook the
caponata for approx. 30-40 minutes,
stirring occasionally and covering.

When the skin of the eggplant softens,
stir in the balsamic vinegar. Turn off the
heat and leave to cool before serving.

152

Trieste

*Ingredienti per 4 persone*
* 250 g di farina per polenta
* 1 litro d'acqua
* 600 g di funghi porcini
* formaggio stagionato a scaglie
* 2 spicchi d'aglio
* 2 cucchiai di olio extravergine d'oliva
* 3 cucchiai di aceto balsamico invecchiato 15 anni
* sale grosso
* sale in fiocchi
* pepe

*Serves 4*
* 9 oz / 1$^1$/$_3$ cup (250 g) corn flour
* 1¾ pints / 4 cups (1 litre) water
* 1 lb 5 oz / 4 cups (600 g) porcini mushrooms
* mature/hard cheese shavings
* 2 cloves garlic
* 1½ tablespoons extra virgin olive oil
* 2 tablespoons balsamic vinegar aged 15 years
* coarse salt
* salt flakes
* pepper

# Polenta con funghi porcini e scaglie di formaggio stagionato
## Polenta with porcini mushrooms and cheese shavings

Portate a ebollizione l'acqua in una pentola con fondo pesante. Mescolando con una frusta, stemperate la farina, coprite con coperchio e lasciatela cuocere e gonfiare per 45 minuti circa.

Nel frattempo eliminate i residui di terra dai funghi aiutandovi con un pennellino e un panno umido, poi tagliateli a fette.

Scaldate l'olio e l'aglio in camicia in un tegame. Versatevi i funghi e rosolateli, quindi sfumateli con il balsamico. Una volta cotti, salateli leggermente con del sale in fiocchi e pepateli.

Disponete la polenta morbida in piatti individuali, suddividendo i porcini per ogni porzione. Ultimate con le scaglie di parmigiano.

Boil water in a heavy bottomed pan. Stirring with a whisk, mix in the flour, cover with the pan lid and leave to cook and augment for 45 minutes.

Meanwhile clean the fungi removing excess soil with the help of a brush and a damp cloth, then cut into slices.

In a heavy based pan heat the whole garlic in the oil. Add the mushrooms and sauté, then deglaze with the balsamic vinegar. Once cooked, season lightly with salt flakes and pepper.

Place the soft polenta puree on individual plates, dividing the mushrooms per serving. Finish with shavings of parmesan cheese.

## Ingredienti per 4 persone

* 300 g di misticanza
* 2 pere Williams sode
* il succo di 1 limone
* 4 fette di pancetta affettata grossa almeno mezzo centimetro
* 2 cucchiai di olio extravergine d'oliva
* 4 cucchiaini di aceto balsamico invecchiato 30 anni
* sale
* pepe

## Serves 4

* 11 oz / 4 cups (300 g) of mixed leaf salad
* 2 firm Williams pears
* juice of 1 lemon
* 4 slices thick sliced bacon, at least half a centimetre
* 1¼ tablespoons extra virgin olive oil
* 4 teaspoons balsamic vinegar aged 30 years
* salt
* pepper

# Insalata di misticanza, pere e pancetta croccante
# Mixed leaf salad, pears and crispy bacon

Affettate sottilmente le pere con la buccia. Spruzzatele con il succo di limone in modo che non anneriscano.

Mondate, lavate e asciugate la misticanza e disponetela nei piatti.

A parte, arrostite leggermente la pancetta e distribuitela sulla misticanza assieme alle fettine di pere.

Preparate una vinaigrette emulsionando l'olio d'oliva con l'aceto balsamico, sale e pepe nero macinato al momento.

Condite il tutto e servite.

Thinly slice the pears with the skin left on. Sprinkle with lemon juice so they do not blacken.

Pick, wash and dry the salad and arrange on plates.

Separately, lightly fry the bacon and toss it in the salad along with the sliced pears.

Prepare a vinaigrette whisking the olive oil with the balsamic vinegar, salt and freshly ground black pepper.

Season and serve.

# Formaggi, confetture e Balsamico

Accompagnati da confetture di verdure, marmellate di frutta, miele e impreziositi dall'aceto balsamico, i formaggi sono una prelibatezza da servire a fine pasto o in un ricco buffet o durante una scampagnata tra amici.

I **formaggi più giovani** e quelli **di mezza stagionatura** trovano il giusto connubio se abbinati all'aceto balsamico invecchiato 15 anni. Ecco di seguito qualche gustoso accostamento.

ASIAGO: miele di castagno, confettura di radicchio o di pomodoro verde.
BRIE: miele millefiori, confettura di fichi, di pera, di mela. Si abbina bene anche alla frutta secca (noci, uva passa, mandorle e pinoli).
CAPRINI FRESCHI: miele di acacia o millefiori, confetture di more, mirtilli, arancia, mandarino, ciliegie (vedi ricetta a pag. 32).
CRESCENZA: miele di nocciolo, mostarda di pere o di fichi.
FONTINA: miele millefiori, confettura di zucca o di radicchio.
FORMAGGI DI PECORA FRESCHI: miele di castagno, confettura di petali di rosa, marmellata di cipolle o di peperoni dolci.
MOZZARELLA: miele di fiori di erica, confettura di arance o di pomodoro.
PECORINO FRESCO: miele di acacia, mostarda di fichi o confettura di pomodori verdi.
RICOTTA DI PECORA: miele millefiori, marmellata di agrumi misti, confettura di mele, marmellata di pere e cacao.
ROBIOLA: miele di acacia, confettura di pomodoro verde.
TALEGGIO: miele millefiori, mostarda di pomodoro.
TOMA PIEMONTESE: miele di acacia, marmellata di cipolle (vedi ricetta a pag. 36), confettura di arance.

I **formaggi più stagionati** o **erborinati** si abbinano bene a un aceto balsamico più invecchiato, quello di 30 anni.

CAPRINI ERBORINATI: miele di castagno, confettura di pere, di cipolla rossa (vedi ricetta a pag. 36), di agrumi, di peperoni.
FORMAGGIO DI FOSSA: miele di erica, confettura di fichi, marmellata di rosa canina, confettura di pere e noci.
GORGONZOLA: miele di acacia, confettura di cipolle (vedi ricetta a pag. 36) e marmellate di agrumi.
PARMIGIANO REGGIANO O GRANA PADANO: miele di castagno, confetture di zucca, mostarda di pere o di fichi.

# Cheese, conserves and Balsamic

When accompanied by relish, conserves, and honey and garnished with balsamic vinegar, cheese becomes a delicacy to be served at the end of a meal, at a buffet, or during a picnic with friends.

**Younger cheeses** and **semi-matured** are just right when combined with balsamic vinegar aged 15 years. Here are some tasty combinations.

ASIAGO: chestnut honey, radicchio or green tomato relish
BRIE: wildflower honey, fig, pear, apple conserve. Also goes well with dried fruit (nuts, raisins, almonds and pine nuts).
FRESH GOAT'S CHEESE: Acacia or wildflower honey, blackberry, blueberry, orange, tangerine, cherry jam (see recipe on page 32).
CRESCENZA OR SIMILAR: hazelnut honey, pear or fig conserve.
FONTINA: wildflower honey, pumpkin or red radicchio relish.
Young sheep's cheese: chestnut honey, rose petal jam, onion or sweet pepper relish.
MOZZARELLA: heather flower honey, orange marmalade and tomato relish.
young pecorino cheese: acacia honey, fig or green tomato relish.
SHEEP RICOTTA: wildflower honey, mixed citrus marmalade, apple jam, pear and chocolate jam.
ROBIOLA: acacia honey, green tomato relish.
TALEGGIO: wildflower honey, tomato relish.
PIEMONT TOMA: acacia honey, onion relish (see recipe on page 36), Orange marmalade.

The **more matured cheeses** and **blue cheeses** pair well with a more aged balsamic vinegar, up to 30 years.

BLUE GOAT'S CHEESE: chestnut honey, pear jam, red onion or pepper relish (see recipe on page 36), Citrus marmelade.
FOSSA CHEESE: heather honey, fig jam, rosehip jam, pear and nuts conserve.
GORGONZOLA: acacia honey, onion relish (see recipe on page 36) and citrus marmalades.
PARMESAN SUCH AS PARMIGIANO REGGIANO OR GRANA PADANO: chestnut honey, pumpkin, pear or fig relish.

Forni di Sopra

# Dolci

FRUTTA COTTA AL FORNO     164

TORTINI DAL CUORE FONDENTE AL BALSAMICO     167

TORTA DI MELE AL BALSAMICO     168

SEMIFREDDO CON SALSA DI CILIEGIE ALLA CANNELLA,
VINO ROSSO E BALSAMICO     170

CRÈME CARAMEL AL BALSAMICO     172

ZABAIONE AL BALSAMICO E PESCHE GRIGLIATE     174

FRAGOLE MARINATE AL BALSAMICO     175

CROSTATA AI FICHI CARAMELLATI     177

MOUSSE AL CIOCCOLATO     179

TIRAMISÙ ALLE FRAGOLE CON BALSAMICO     180

L'ACETO BALSAMICO COME DIGESTIVO     183

# Desserts

OVEN BAKED FRUIT 164

LITTLE CAKES WITH A BALSAMIC AND DARK CHOCOLATE HEART 167

BALSAMIC APPLE CAKE

168

PARFAIT WITH CINNAMON, RED WINE AND BALSAMIC
CHERRY SAUCE 170

BALSAMIC CREAM CARAMEL 172

BALSAMIC AND GRILLED PEACH ZABAGLIONE 174

BALSAMIC MARINATED STRAWBERRIES 175

CARAMELISED FIG TART 177

CHOCOLATE-MOUSSE 179

STRAWBERRY AND BALSAMIC TIRAMISU 180

BALSAMIC VINEGAR AS A DIGESTIVE 183

Ingredienti per 4 persone
* 600 g di frutta di stagione
* 3 cucchiai di zucchero di canna
* fiocchi di burro salato
* 2 cucchiai di aceto balsamico
  invecchiato 30 anni

Serves 4
* 1 lb 5 oz / 4 cups (600 g) of fresh fruit
* 2 tablespoons of brown cane sugar
* knobs of salted butter
* 1¼ tablespoons balsamic vinegar
  aged 30 years

# Frutta cotta al forno
## Oven baked fruit

A piacere potete scegliere: in primavera-estate, pesche, albicocche, fragole, ciliegie, more e frutti di bosco; in autunno-inverno, mele, pere, fichi, prugne, pesche tardive, chicchi d'uva bianca e nera.

Scaldate il forno a 250 °C. Mondate la frutta e disponetela in una teglia. Cospargetela con 3 cucchiai di zucchero di canna, fiocchi di burro salato, e 2 cucchiai d'aceto balsamico invecchiato 30 anni.

Cuocete per 10 minuti e servite calda, accompagnata da gelato alla crema.

Choose as you like from: in spring and summer – peaches, apricots, strawberries, cherries, blackberries and berries; in autumn/winter – apples, pears, figs, prunes, late peaches, green and black grapes.

Preheat the oven to gas mark 9/500 °F (250 °C). Peel the fruit and arrange in a baking dish. Sprinkle with the 2 tablespoons of brown cane sugar, the knobs of butter, and the 1¼ tablespoons of balsamic vinegar aged 30 years.

Bake for 10 minutes and serve hot, accompanied by ice cream.

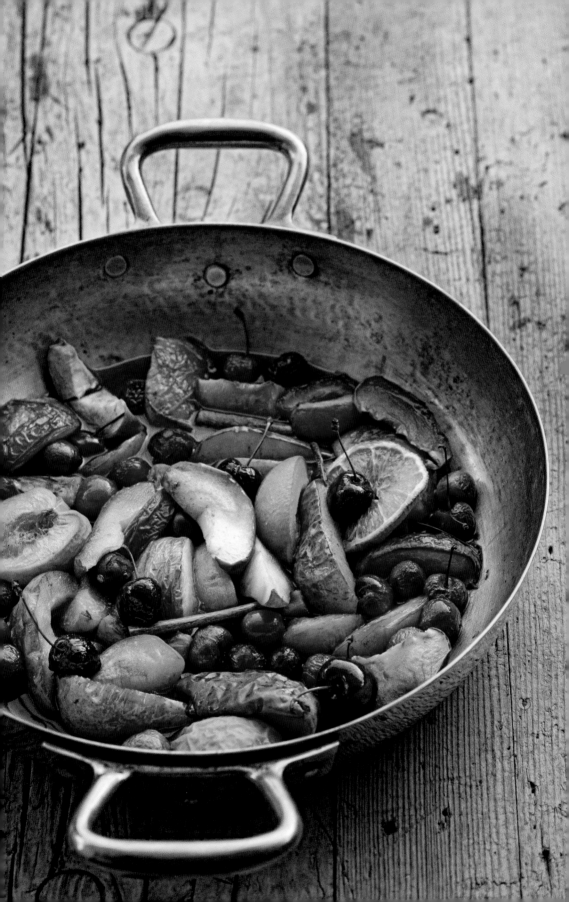

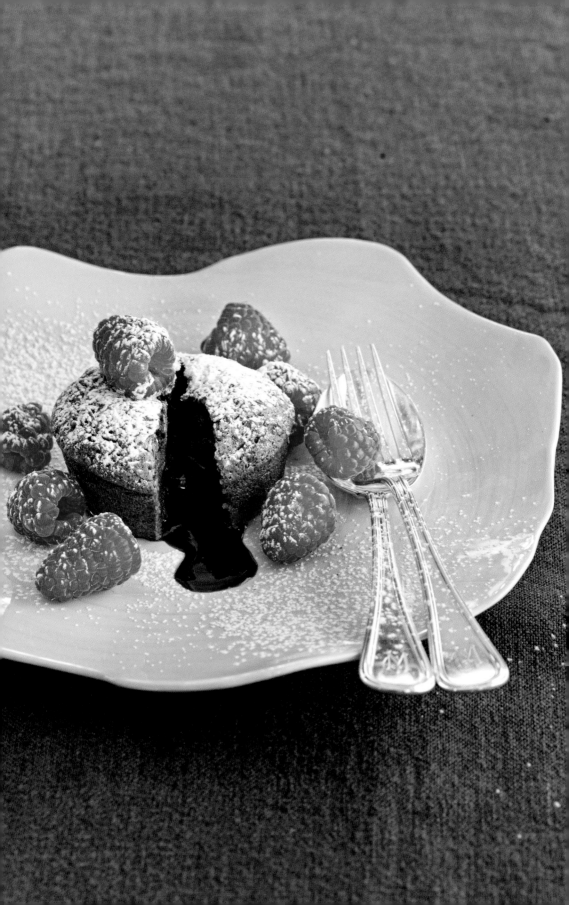

## Ingredienti per 4 persone
* 130 g di cioccolato fondente
  di qualità al 75%
* 2 uova
* 100 g di zucchero
* 40 g di farina 00
* 2 cucchiai di latte
* 65 g di burro
* un pizzico di sale
* 8 cubetti di cioccolato fondente
* aceto balsamico invecchiato 15 anni

## Serves 4
* 4¾ oz / ¾ cup (130 g) of dark chocolate,
  quality 75%
* 2 eggs
* 3¾ oz / ½ cup (100 g) sugar
* 1½ oz / 1/3 cup (40 g) plain flour type 0
* 1½ tablespoons milk
* 2¾ / ¼ cup (65 g) butter
* a pinch of salt
* 8 cubes dark chocolate
* balsamic vinegar aged 15 years

# Tortini dal cuore fondente al Balsamico
## Little cakes with a Balsamic and dark chocolate heart

Riscaldate il forno a 180 °C.

Fate fondere a bagnomaria il cioccolato insieme al burro e al latte.

Sgusciate le uova e dividete i bianchi dagli albumi. Montate questi ultimi con un pizzico di sale. Montate i rossi con lo zucchero fino a ottenere un composto bianco e spumoso.

Aggiungete la cioccolata fusa al burro, al latte e alla farina setacciata. Mescolando dall'alto verso il basso per non far smontare il composto, versate gradualmente gli albumi montati a neve.

Riempite per un terzo 4 stampini. Mettete al centro 2 cubetti di cioccolato fondente per tortino e versate 1 cucchiaino d'aceto balsamico per tortino. Coprite con l'impasto restante.

Infornate e cuocete per 15 minuti. Una volta cotti, lasciateli riposare per 2 minuti prima di servirli caldi accompagnati da lamponi freschi.

Preheat the oven to gas mark 4/350 °F (180 °C).

Melt the chocolate together with the butter and milk in a bain-marie.

Separate the eggs. Whisk the whites with a pinch of salt until stiff. Whisk the yolks with the sugar until the mixture is white and frothy.

Add the melted chocolate, butter and milk mix to the sieved flour. Stirring from top to bottom so as not to remove the air from the batter, gradually fold in the stiff egg whites.

Fill to one third the 4 molds with the batter. Place 2 cubes of dark chocolate in the centre of each mold and pour over 1 teaspoon balsamic vinegar. Cover with the remaining batter.

Bake for 15 minutes. Once cooked, leave to stand for 2 minutes before serving hot accompanied by fresh raspberries.

*Per una tortiera di 20-22 cm di diametro*
* 200 g di farina 00
* 4 mele renette
* 2 uova
* 120 g di zucchero semolato
* 50 ml di latte
* 100 g di burro
* 2 cucchiaini di lievito per dolci
* il succo di 1 limone
* un pizzico di sale
* 2 cucchiai di aceto balsamico invecchiato 5 anni
* 20 g di burro salato
* 3 cucchiai di zucchero di canna

*For a 20-22 cm diameter cake tin*
* 7 oz / 1.6 cups (200 g) plain flour type 00
* 4 Renet apples
* 2 eggs
* 4¼ oz / ¾ cup (120 g) caster sugar
* 2 fl oz / ¼ cup (50 ml) milk
* 4 oz / ½ cup (100 g) butter
* 2 teaspoons cake yeast
* juice of 1 lemon
* a pinch of salt
* 1½ tablespoons balsamic vinegar aged 5 years
* 1¼ oz / 1½ tbsp (20 g) salted butter
* 2 tablespoons brown cane sugar

# Torta di mele al Balsamico
## Balsamic apple cake

Sbucciate 1 mela e tagliatela a dadini. Le restanti mele tagliatele a fette senza sbucciarle, ma eliminando solo il nocciolo. Bagnatele con il succo di limone.

Scaldate il forno a 170 °C. Imburrate e infarinate la tortiera.

Sbattete le uova assieme allo zucchero semolato e a un pizzico di sale. Aggiungete il latte, il burro ammorbidito a temperatura ambiente, la farina e il lievito. Terminate aggiungendo i dadini di mela.

Versate il composto e cuocetelo per 40-45 minuti circa. Lasciate poi raffreddare la torta su una gratella.

Nel frattempo, fate fondere il burro salato in una pentola. Versate le mele in precedenza affettate, caramellatele assieme allo zucchero di canna e sfumatele con l'aceto balsamico. Una volta raffreddate, disponetele sulla torta assieme allo sciroppo e servite.

Peel and dice 1 apple. Core the remaining apples and cut into slices without peeling them. Sprinkle with lemon juice.

Preheat the oven to gas mark 3/325 °F (170 °C). Grease and flour the cake tin.

Beat together the eggs with the sugar and a pinch of salt until creamy. Mix in the milk, the butter softened at room temperature, the flour and cake yeast. To finish add the diced apple.

Pour the mixture in the tin and bake for approx. 40-45 minutes. When cooked leave the cake to cool on a wire rack.

Meanwhile, melt the salted butter in a pan. Add the sliced apples and caramelise with the brown sugar deglazing with the balsamic vinegar. Once cooled, spread the apples on the cake together with the syrup and serve.

*Ingredienti per 4 persone*
*Per il semifreddo:*
* 6 tuorli d'uovo
* 8 cucchiai di zucchero
* mezzo litro di panna fresca

*Per la salsa alle ciliegie:*
* 800 g di ciliegie
* 1 stecca di cannella
* 1 bicchiere di vino rosso
* 4 cucchiai di zucchero di canna
* 3 cucchiai di aceto balsamico
  invecchiato 30 anni

*Serves 4*
*For the parfait:*
* 6 egg yolks
* 5½ tablespoons sugar
* 16 fl oz / 2 cups (½ litre) fresh cream

*For the cherry sauce:*
* 1 lb 14 oz / 6 cups (800 g) cherries
* 1 cinnamon stick
* 1 glass red wine
* 2½ tablespoons brown cane sugar
* 2 tablespoons balsamic vinegar
  aged 30 years

# Semifreddo con salsa di ciliegie alla cannella, vino rosso e Balsamico

## Parfait with cinnamon, red wine and Balsamic cherry sauce

La sera precedente montate i tuorli con lo zucchero fino a ottenere un composto bianco e spumoso. Montate a parte la panna fresca da cucina e aggiungetela al composto di tuorli e zucchero. Versate il tutto in uno stampo d'acciaio rivestito di pellicola per alimenti e riponetelo in freezer per almeno una notte.

Il giorno seguente preparate la salsa alle ciliegie. Radunate in una pentola capiente le ciliegie assieme alla cannella, allo zucchero e al vino rosso. Fate sobbollire e quando il liquido comincerà ad addensarsi versate l'aceto balsamico. Lasciate evaporare, spegnete il fuoco e fate raffreddare.

Lasciate riposare il semifreddo per 5 minuti a temperatura ambiente prima di servirlo assieme alla salsa di ciliegie.

The evening before whip the egg yolks with the sugar until the mixture is white and frothy. Separately, whip the single cream and add to the egg yolks and sugar mixture. Pour into a steel mold lined with cling film and store in the freezer for at least one night.

The next day, prepare the cherry sauce. Place the cherries with cinnamon, sugar and red wine in a large pan. Bring to a simmer and when the liquid begins to thicken, pour in the balsamic vinegar. Reduce, turn off the heat and leave to cool.

Leave the parfait to stand for 5 minutes at room temperature before serving with the cherry sauce.

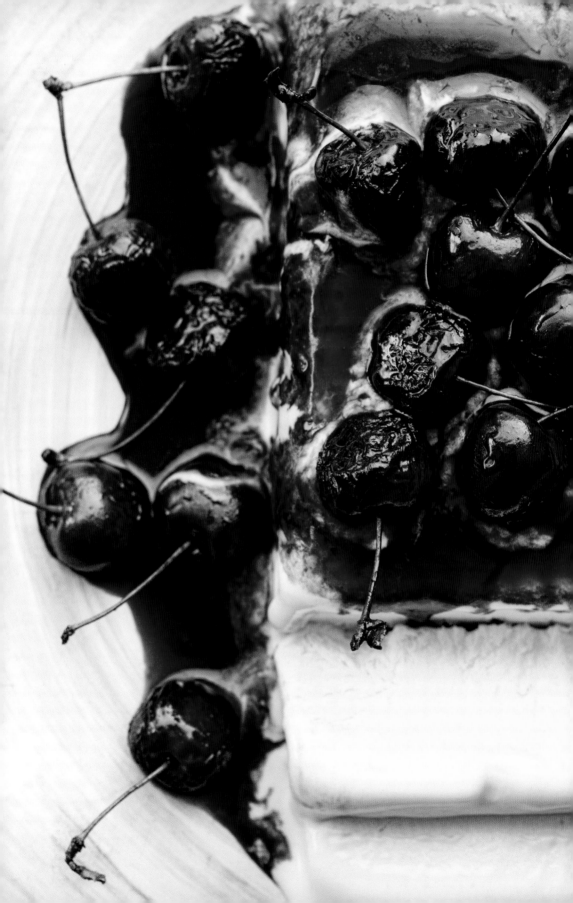

Ingredienti per 4 persone
* 400 g di latte intero
* 150 g di panna fresca
* 100 g di zucchero
* 3 uova intere
* le bacche di 1 stecca di vaniglia
Per il caramello:
* 150 g di zucchero
* 2 cucchiai d'acqua
* 2 cucchiai di aceto balsamico
  invecchiato 15 anni
* 1 cucchiaino di succo di limone

Serves 4
* 14.1 oz / 1½ cups (400 g) whole milk
* 51/3 oz / ²/₃ cup (150 g) fresh cream
* 4 oz / ½ cup (100 g) sugar
* 3 whole eggs
* the seeds of 1 vanilla pod
For the caramel:
* 5 oz / ¾ cups (150 g) sugar
* 1½ tablespoons water
* 1½ tablespoons balsamic vinegar
  aged 15 years
* 1 teaspoon lemon juice

# Crème caramel al Balsamico
## Balsamic cream caramel

Preparate il caramello. In un pentolino radunate tutti gli ingredienti. Fate fondere lo zucchero senza girarlo con un cucchiaio, bensì scuotendo il pentolino. Una volta che il caramello si sarà scurito, tenetelo da parte. Versate 2 cucchiai di caramello in ogni stampo.

Preparate il crème caramel. Fate bollire il latte assieme alla panna e alla vaniglia. Lasciate intiepidire. Sbattete le uova con lo zucchero e aggiungete il composto di latte, panna e vaniglia.

Versate il composto ottenuto in ogni stampino. Riponete gli stampi da crème caramel in una teglia da forno a bordi alti piena d'acqua bollente. Cuocete i crème caramel a bagnomaria in forno caldo a 160 °C per circa 50 minuti.

Trascorso questo tempo, trasferiteli in frigorifero per almeno 6 ore. Al momento di servire, decorate con il caramello al balsamico tenuto da parte.

Prepare the caramel. Place all the ingredients in a saucepan. Melt the sugar not by stirring it with a spoon, but by agitating the pan. Once the caramel darkens, remove and keep aside. Pour 1½ tablespoons of the caramel into each mold.

Prepare the crème caramel. Boil the milk together with the cream and vanilla. Leave to cool. Beat together the eggs and sugar and add the milk, cream and vanilla mix.

Pour the resulting mixture into each mold. Put the molds of crème caramel in a high sided baking tray filled with boiling water. Place in the oven at gas mark 2/300 °F (160 °C) and cook for approx. 50 minutes.

When the time is up, chill in the refrigerator for at least 6 hours. Just before serving, decorate with the remaining balsamic caramel.

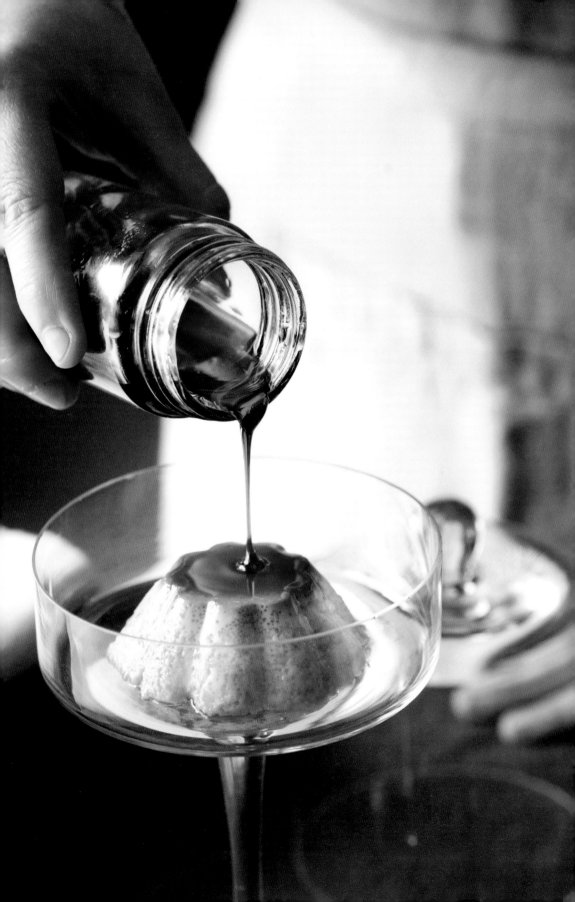

Ingredienti per 4 persone
* 4 rossi d'uovo
* 8 cucchiai di zucchero semolato
* 4 cucchiai di aceto balsamico
  invecchiato 15 anni
* 2 pesche
* 10 g di burro fuso
* zucchero di canna

Serves 4
* 4 egg yolks
* 5½ tablespoons caster sugar
* 2½ tablespoons balsamic vinegar
  aged 15 years
* 2 peaches
* ½ oz / 1 tbsp (10 g) butter, melted
* Brown cane sugar

# Zabaione al Balsamico e pesche grigliate
## Balsamic and grilled peach zabaglione

Tagliate le pesche a fettine, spennellatele con burro fuso e passatele nello zucchero di canna. Scaldate una piastra e grigliatele pochi minuti per lato. Tenetele da parte.

Sbattete con la frusta lo zucchero assieme ai rossi d'uovo fino a ottenere una spuma bianca. Versate poi a filo l'aceto balsamico.

Adagiate la ciotola in un pentolino con dell'acqua e cuocete a bagnomaria lo zabaione, senza smettere di sbattere con la frusta, per 6 minuti circa.

Suddividete lo zabaione in ciotole e accompagnatelo con le pesche grigliate.

Cut the peaches in slices, brush them with the melted butter and coat in the brown sugar. Heat a griddle pan and grill for a few minutes each side. Keep aside.

Whisk the sugar with the egg yolks until you have a white frothy cream. Then drizzle the balsamic vinegar over.

Cook the zabaglione in a bain-marie, placing the bowl over a pan of water, heating and whisking continuously for about 6 minutes.

Divide the zabaglione into bowls and serve with the grilled peaches.

*Ingredienti per 4 persone*
* 500 g di fragole
* 5 cucchiai di zucchero semolato
* 5 cucchiaini di aceto balsamico invecchiato 30 anni
* le bacche di una stecca di vaniglia
* gelato alla crema per servire

*Serves 4*
* 1 lb 2 oz / 3$\frac{1}{3}$ cup (500 g) strawberries
* 3¼ tablespoons caster sugar
* 5 teaspoons balsamic vinegar aged 30 years
* the seeds of a vanilla pod
* ice cream to serve

# Fragole marinate al Balsamico
## Balsamic marinated strawberries

Lavate e tagliate le fragole a pezzettini e radunatele in una ciotola. Aggiungete lo zucchero, il balsamico e la vaniglia. Mescolate e lasciate marinare per almeno un'ora al fresco.

Servite le fragole marinate assieme allo sciroppo ottenuto con gelato alla crema.

Wash and slice the strawberries into small pieces and place in a bowl. Add the sugar, balsamic vinegar and vanilla. Stir and leave to marinate in the fridge for at least an hour.

Serve the marinated strawberries and the resulting syrup with ice cream.

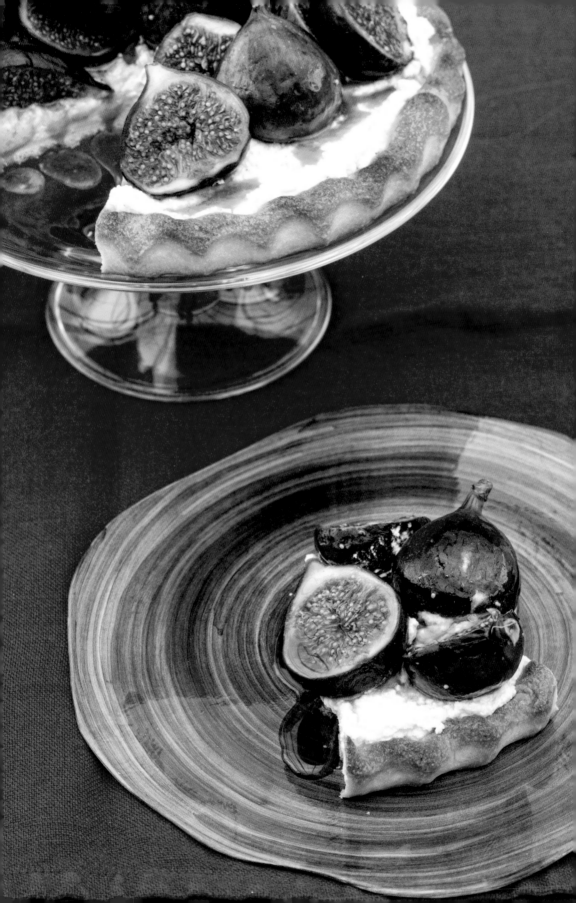

Ingredienti per 1 stampo grande
Per la frolla:
* 125 g di farina 00
* 60 g di zucchero a velo
* 60 g di burro a cubetti
* un pizzico di sale
* 2 cucchiai di acqua ghiacciata
Per la crema:
* 125 g di mascarpone
* 100 g di panna fresca
* 2 cucchiai di miele
Per i fichi caramellati:
* 4 fichi maturi
* 2 cucchiai di zucchero
* 4 cucchiaini di aceto balsamico
  invecchiato 15 anni

Serves 4
For the pastry:
* 4½ oz / 1 cup (125 g) plain flour type 0
* 2½ / ¼ cup (60 g) icing sugar
* 2½ / ¼ cup (60 g) butter cut into
  small cubes
* a pinch of salt
* 1¼ tablespoons ice water
For the cream:
* 4½ oz / ⅓ cups (125 g) mascarpone
* 4 fl oz / ½ cup (100 g) fresh cream
* 1½ tablespoons honey
For the caramelized figs:
* 4 ripe figs
* 1½ tablespoons sugar
* 4 teaspoons balsamic vinegar
  aged 15 years

# Crostata ai fichi caramellati
## Caramelised fig tart

Preparate la frolla: in un mixer frullate la farina assieme allo zucchero a velo, a un pizzico di sale e al burro freddo a cubetti. Dovrete ottenere delle briciole. Sempre frullando, aggiungete 1 cucchiaio d'acqua ghiacciata alla volta, fino a quando non avrete ottenuto la frolla. Avvolgetela nella pellicola per alimenti e riponetela in frigo.

Preparate la crema: montate la panna e mescolate il mascarpone assieme al miele. Con una spatola aggiungetela panna al mascarpone, senza smontare il composto, e riponete in frigo ad addensarsi.

Scaldate il forno a 180 °C.

>>>

Prepare the pastry: In a mixer blend the flour with the icing sugar, a pinch of salt and the cold butter cubes. It should look like breadcrumbs. Still blending, add a spoon of ice water at a time, until it turns to pastry. Wrap in cling film and store in the refrigerator.

Prepare the cream: whip the cream and mix the mascarpone with the honey. With a spatula, carefully fold the cream into the mascarpone and store in the refrigerator to thicken.

Preheat the oven to gas mark 4/350 °F (180 °C).

>>>

<<<

Stendete la frolla e rivestite uno stampo
da crostata dal diametro di 24 cm.
Bucate il fondo, rivestitelo di carta forno
e versate dei legumi secchi in modo che
non si gonfi in cottura.

Cuocete il guscio della crostata per
20-25 minuti fino a quando non sarà
dorato. Una volta cotto, lasciatelo
raffreddare.

Lavate e tagliate in 4 i fichi. Fateli
caramellare in una pentola assieme
allo zucchero e sfumateli con l'aceto
balsamico.

Componete la crostata spalmando la
crema con una spatola e aggiungete
infine i fichi caramellati.

<<<

Roll out the pastry and line a 9½ inch
(24 cm) tart tin. Prick the bottom, cover
with baking paper and pour in dried
vegetables to keep the pastry flat during
cooking.

Bake the tart shell for 20-25 minutes
until golden. Once cooked, leave to cool.

Wash and quarter the figs. Caramelize
in a saucepan with the sugar, deglazing
with the balsamic vinegar.

To make the pie: pour the cream over
the pastry case, level with a spatula
and decorate with the caramelized figs.

## Ingredienti

* 200 g di cioccolato fondente
  di qualità (almeno 75% di cacao)
* 200 ml di panna fresca liquida
* 15 g di burro
* 1 pizzico di fleur de sel
* lamponi
* 1 cucchiaio di aceto balsamico
  invecchiato 30 anni

## Ingredients

* 6 oz / 6 squares (200 g) bitter chocolate
  (at least 75% cocoa)
* 7 fl oz / 1¼ cup (200 ml) fresh cream
* 1 tbsp (15 g) butter
* 1 pinch salt flakes
* raspberries
* 1 tablespoon balsamic vinegar
  aged 30 years

# Mousse al cioccolato
## Chocolate-mousse

Versate il cioccolato tagliato a scaglie in una ciotola. Scaldate la panna e versatela sul cioccolato. Mescolate con una frusta fino a quando il cioccolato non si sarà sciolto del tutto. Aggiungete il sale, il burro e il balsamico e mescolate. Trasferite il composto in un piatto fondo, copritelo con la pellicola per alimenti e riponetelo in frigo per 4 ore.

Quando la crema si sarà ben raffreddata montatela con le fruste elettriche. La mousse andrà via via schiarendosi e diventerà sempre più areata e leggera.

Trasferitela in un sac à poche e riempite delle piccole monoporzioni. Decorate con 1 lampone per ogni porzione e ancora con qualche goccia di aceto balsamico.

Put the chocolate in flakes in a bowl. Heat the cream and pour it over the chocolate. Whisk until the chocolate has completely melted. Add the salt, butter and balsamic vinegar and stir. Pour the mixture into a chilled bowl, cover with cling film and chill in the refrigerator for 4 hours.

When the cream is well chilled whisk with an electric mixer. The mousse will gradually become clearer, lighter and more airy.

Transfer it into a piping bag and fill small mono-portion dishes. Decorate with 1 raspberry per serving and finish with a dash of balsamic vinegar.

179

## Ingredienti per 1 stampo grande

* 600 g di fragole
* 500 g di mascarpone
* 400 g di savoiardi
* 4 uova
* 200 g di zucchero
* la scorza di 3 limoni
* 4 cucchiai di aceto balsamico invecchiato 15 anni
* mezzo litro d'acqua

## Ingredients for a large mold

* 1 lb 5 oz / 4 cups (600 g) strawberries
* 1 lb 2 oz / 2½ cup (500 g) mascarpone
* 14 oz / 2 cups (400 g) ladyfingers/ savoiard biscuits
* 4 eggs
* 7 oz / 1 cup (200 g) sugar
* the zest of 3 lemons
* 2½ tablespoons balsamic vinegar aged 15 years
* 16 fl oz / 2 cups (half litre) water

# Tiramisù alle fragole con Balsamico
## Strawberry and Balsamic tiramisu

Frullate 400 g di fragole. Fatele bollire con mezzo litro d'acqua e 100 g di zucchero per 35 minuti circa a fuoco basso. Versate l'aceto balsamico e proseguite la cottura per altri 15 minuti. Fate raffreddare il tutto.

Nel frattempo preparate la crema: dividete le uova e sbattete i rossi con i rimanenti 100 g di zucchero e assieme alla scorza di limone. Mescolate il composto ottenuto al mascarpone. Sbattete gli albumi a neve e aggiungeteli delicatamente al composto. Mescolate delicatamente.

Assemblate il tiramisù: inzuppate i savoiardi nello sciroppo di fragole al balsamico e componete a strati con crema e fragole rimaste a pezzettini.

Lasciate riposare per almeno 6 ore in frigo prima di servire.

Blend 14 oz / 2 cups (400 g) of the strawberries. Then boil with the water and 3¾oz / ½ cup (100 g) of sugar for 35 minutes over a low heat. Pour over the balsamic vinegar and cook for another 15 minutes. Leave to cool.

Meanwhile, prepare the cream: separate the eggs and beat the egg yolks with the remaining 3¾ oz / ½ cup (100 g) of sugar together with the lemon zest. Stir the mixture into the mascarpone.
Whisk the egg whites until stiff and gently fold them into the mixture so as not to remove the air from the mix.

Make the tiramisu: soak the biscuits in the strawberry and balsamic vinegar syrup and layer in the mold, alternating with the cream mixture and the remaining strawberries cut into small pieces.

Leave to stand for at least 6 hours in the refrigerator before serving.

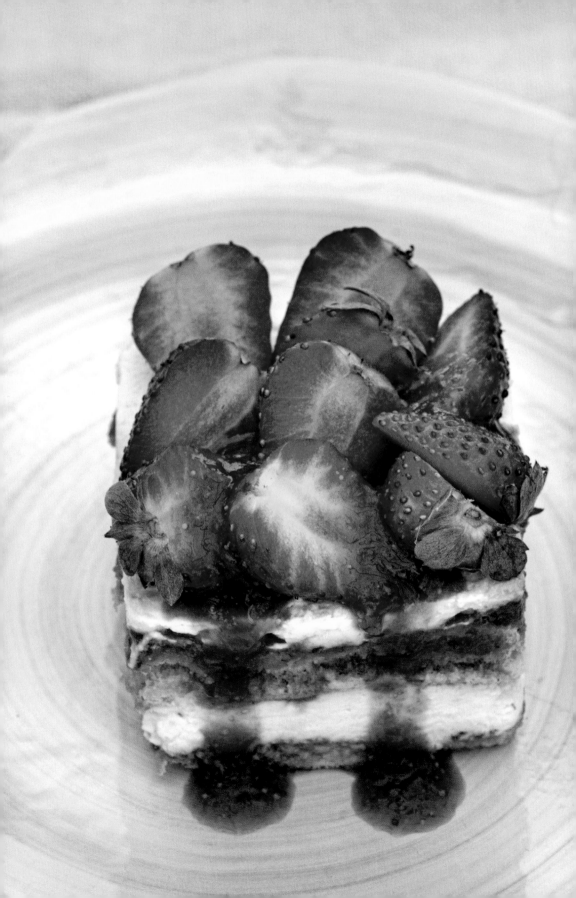

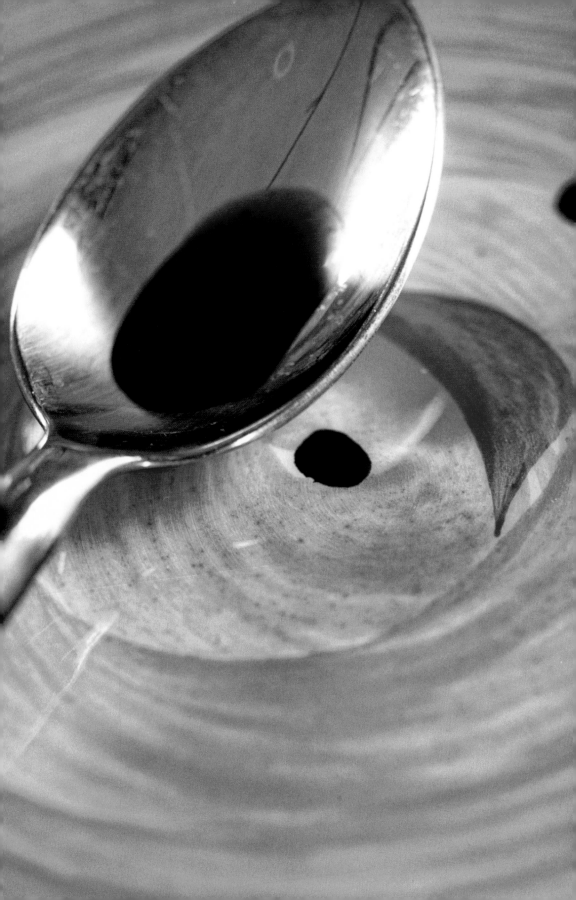

# L'aceto balsamico come digestivo
## Balsamic vinegar as a digestive

Fin dall'antichità si riteneva che il balsamico rappresentasse non solo un buon condimento ma anche un farmaco adatto per tutti i mali, indicato soprattutto per i benefici digestivi.

Gloria consiglia di assaporare un cucchiaino d'aceto balsamico invecchiato 30 anni per concludere come digestivo a fine pasto.

In ancient times it was believed that balsamic vinegar was not only a good condiment but also a remedy for all kinds of ills, especially in aiding digestion. To finish off any meal with flavour.

Gloria suggests savouring a teaspoon of balsamic vinegar that has been aged 30 years.

183

Vigneti Colli Orientali del Friuli

# Indice delle ricette

**A**
Arrosto di tacchino all'origano e giardiniera al Balsamico ................................................. 108
Asparagi e crema d'uova .......................................................................................... 144

**B**
Brodo di pollo ................................................................................................................ 26
Brodo vegetale ............................................................................................................... 26

**C**
Camembert alla frutta secca .......................................................................................... 56
Capesante glassate al Balsamico .................................................................................. 128
Caponata di melanzane ............................................................................................... 151
Caprese di bufala ......................................................................................................... 148
Catalana di rana pescatrice .......................................................................................... 125
Composta di ciliegie al Balsamico ................................................................................. 32
Composta di fichi al Balsamico ...................................................................................... 35
Composta di fragole al Balsamico ................................................................................. 34
Costolette d'agnello al vino rosso e Balsamico ............................................................. 98
Crema di canellini, pancetta croccante e gocce di Balsamico ..................................... 45
Crema di patate e mazzancolle .................................................................................... 67
Crema di piselli con mousse ai formaggi ...................................................................... 62
Crème caramel al Balsamico ........................................................................................ 172
Crostata ai fichi caramellati .......................................................................................... 177
Crostini con tapenade al Balsamico ............................................................................. 47

**D**
Dado cremoso al Balsamico ......................................................................................... 26
Dentice arrosto alle erbe aromatiche e pepe rosa ...................................................... 122
Dressing asiatico al Balsamico ..................................................................................... 26

**F**
Fettuccine al Balsamico ................................................................................................ 88
Filetto di maiale alle mele ............................................................................................ 103
Filetto di manzo al pepe verde .................................................................................... 109
Fragole marinate al Balsamico ..................................................................................... 175
Frittata di cipolla e patate ............................................................................................ 138
Frittata di zucchine e fiori ............................................................................................ 134
Frutta cotta al forno ..................................................................................................... 164
Fumetto di pesce ......................................................................................................... 26

**G**
Giardiniera al Balsamico .............................................................................................. 139
Guazzetto di triglie al Balsamico ................................................................................. 127

**I**
Insalata di lenticchie .................................................................................................... 137
Insalata di misticanza, pere e pancetta croccante ...................................................... 157
Insalata di spinacini con funghi gialletti ...................................................................... 143

**K**
Ketchup al Balsamico ................................................................................................... 38

**L**
Linguine alle patate, prezzemolo e capperi ................................................................ 83

186

**M**

Marmellata di cipolle al Balsamico ...................................................................................... 36

Mousse al cioccolato ......................................................................................................... 179

**P**

Pane al Balsamico .............................................................................................................. 53

Pane casereccio con insalata greca e vinaigrette alla menta ........................................... 42

Pasta e ceci ........................................................................................................................ 85

Paté de foie gras, pan brioche e gelatina di ribes al Balsamico ....................................... 50

Paté di radicchio tardivo al Balsamico .............................................................................. 44

Petto d'anatra all'uva ......................................................................................................... 107

Pinzimonio con vinaigrette ................................................................................................ 48

Polenta con funghi porcini e scaglie di formaggio stagionato .......................................... 155

Pollo mediterraneo ............................................................................................................ 97

**R**

Ravioli di patate e pecorino al Balsamico ......................................................................... 64

Risotto agli scampi, fiori di zucca e pistilli di zafferano .................................................... 75

Risotto al radicchio rosso .................................................................................................. 72

Risotto alla crema di spinaci su cialda di parmigiano ....................................................... 69

Risotto alle erbe aromatiche, patate e crescenza .............................................................. 78

Risotto alle verdure di stagione ......................................................................................... 71

Risotto con fonduta di formaggi ......................................................................................... 76

**S**

Salmone e cipollotti al cartoccio ....................................................................................... 117

Salsicce al balsamico e carciofi spadellati ........................................................................ 104

Salvia in tempura ............................................................................................................... 54

Semifreddo con salsa di ciliegie alla cannella, vino rosso e Balsamico ............................ 170

Spaghetti ai calamaretti e zucchine .................................................................................. 86

Spaghetti all'Asperum ........................................................................................................ 82

Spiedino di coniglio e carote glassate ............................................................................... 101

**T**

Tagliata alla Lino ............................................................................................................... 94

Tartare di tonno e avocado ................................................................................................ 121

Tataki di tonno al Balsamico ............................................................................................. 118

Terrina alle verdure ........................................................................................................... 147

Tiramisù alle fragole con Balsamico .................................................................................. 180

Torta di mele al Balsamico ................................................................................................ 168

Tortelli agli scampi e zenzero ............................................................................................ 81

Tortini dal cuore fondente al Balsamico ............................................................................ 167

**U**

Un semplice uovo poché .................................................................................................... 141

Uva, scaglie di parmigiano e Balsamico ........................................................................... 51

**V**

Vellutata di zucca, carote e zenzero .................................................................................. 61

Vinaigrette ......................................................................................................................... 26

**Z**

Zabaione al Balsamico e pesche grigliate ......................................................................... 174

187

# Recipe Index

**A**

Asian Balsamic dressing ...... 27
Asparagus and cream eggs ...... 144
Aubergine/eggplant caponata ...... 151

**B**

Balsamic and grilled peach zabaglione ...... 174
Balsamic apple cake ...... 168
Balsamic cream caramel ...... 172
Balsamic fettuccine ...... 88
Balsamic ketchup ...... 38
Balsamic marinated strawberries ...... 175
Balsamic sausages with sautéed artichokes ...... 104
Balsamic vinegar Bread ...... 53
Beef fillet with green pepper ...... 109
Buffalo caprese ...... 148

**C**

Camembert with dried fruit topping ...... 56
Caramelised fig tart ...... 177
Cherry and Balsamic jam ...... 32
Chicken stock ...... 27
Chocolate-mousse ...... 179
Courgette with flowers omelette ...... 134
Cream cannellini beans with crispy bacon and a dash of Balsamic ...... 45
Cream of pea soup with cheese mousse ...... 62
Cream of pumpkin, carrot and ginger soup ...... 61
Cream of spinach risotto on parmesan wafers ...... 69
Creamy balsamic bouillon granules ...... 27
Crudités with vinaigrette ...... 48

**D**

Duck breast with grapes ...... 107

**F**

Fig and Balsamic relish ...... 35
Fish fumet ...... 27

**G**

Grapes and parmesan slivers with Balsamic ...... 51

**H**

Herb, cream cheese and potato risotto ...... 78
Home baked sourdough bread with greek salad and mint vinaigrette ...... 42

**J**

Just a poached egg ...... 141

**L**

Lamb chops in red wine and Balsamic vinegar ...... 98
Lentil salad ...... 137
Lino's sandwich steaks ...... 94
Little cakes with a balsamic and dark chocolate heart ...... 167

**M**

Mediterranean chicken ........................................................................... 97
Mixed leaf salad, pears and crispy bacon ............................................ 157
Monkfish catalan ................................................................................... 125

**O**

Onion and Balsamic chutney ................................................................. 36
Onion and potato omelette ................................................................... 138
Oven baked fruit ................................................................................... 164

**P**

Parfait with cinnamon, red wine and Balsamic cherry sauce ............... 170
Pasta and chickpea broth ...................................................................... 85
Paté foie gras, pan brioche with redcurrant jelly and Balsamic vinegar ... 50
Pickled vegetables ................................................................................ 139
Polenta with porcini mushrooms and cheese shavings ........................ 155
Pork tenderloin with apples .................................................................. 103
Potato and cheese ravioli with Balsamic vinegar ................................ 64
Potato, parsley and caper linguine ...................................................... 83
Prawn and ginger tortelli ..................................................................... 81
Prawn and potato chowder ................................................................... 67

**R**

Red radicchio paté with Balsamic vinegar .......................................... 44
Red radicchio risotto ........................................................................... 72
Risotto with cheese sauce .................................................................... 76
Risotto with scampi, pumpkin flowers and saffron ............................. 75
Risotto with vegetables of the season ................................................ 71
Roast turkey with oregano and pickles in balsamic vinegar ............... 108
Roasted red snapper with herbs and red peppercorns ........................ 122

**S**

Sage tempura ........................................................................................ 54
Salmon and onion parcels ..................................................................... 117
Scallops with Balsamic glacé ............................................................... 128
Skewered rabbit with glazed carrots ................................................... 101
Spaghetti all'Asperum ......................................................................... 82
Spinach salad with chanterelle mushrooms ........................................ 143
Squid and zucchini spaghetti ............................................................... 86
Stewed red mullet in Balsamic ............................................................ 127
Strawberry and Balsamic tiramisu ...................................................... 180
Strawberry and Balsamic jam .............................................................. 34

**T**

Toast with Balsamic tapenade ............................................................. 47
Tuna and avocado tartar ...................................................................... 121
Tuna and Balsamic tataki ..................................................................... 118

**V**

Vegetable stock .................................................................................... 27
Vegetable terrine ................................................................................. 147
Vinaigrette ........................................................................................... 27

189

# Gloria Midolini

È laureata in Economia aziendale e ama l'arte e tutto ciò che è bello. Mamma di due figli, Angelica e Ludovico, Gloria ha una vita intensa che si svolge tra il Friuli e Bologna. Continuamente in viaggio e in cerca di novità per le sue aziende, ha l'entusiasmante e faticoso compito di inventare un nuovo futuro per l'acetaia, fiore all'occhiello delle attività imprenditoriali della sua famiglia. La passione per questo speciale condimento l'ha ereditata dal padre, insieme al grande amore per la cucina che l'ha portata a sperimentare ricette con connubi sempre più originali. L'innovazione è il tratto caratterizzante di tutta l'attività di Gloria, che è riuscita a dare all'aceto balsamico un ruolo tutto nuovo in cucina, trasformandolo da "tocco finale" in vero e proprio protagonista che riesce a trasformare anche i piatti più semplici in raffinate creazioni culinarie. Gli abbinamenti, a prima vista azzardati, sono frutto di continua ricerca e di instancabile sperimentazione volte alla creazione di sapori nuovi e all'altezza di un condimento pregiato come il balsamico. Il legame con la sua terra d'origine è stato di forte ispirazione per la creazione di questo libro con il quale vuole far conoscere il Friuli come luogo d'eccellenza per la produzione dell'aceto balsamico e per le bellezze dei suoi paesaggi. Un libro di ricette per celebrare l'attualità e la versatilità di un prodotto di antichissima tradizione che necessita di essere ripensato non come un liquido fermentato da conservare in polverose e preziose ampolle ma un prodotto dall'utilizzo dinamico, utile anche a chi ha poco tempo ma voglia creare piatti superbi. *(www.midolini.com)*

*** 

*Graduated in Business administration, lover of art and all that is beautiful, with two children, Angelica and Ludovico, and an intense life between Friuli and Bologna, always traveling looking out for new business opportunities for the family concerns, the task of inventing a new future for their balsamic vinegar activity has fallen to her. The passion that she has inherited for this enterprise from her father together with her real love of cooking, has brought her to look closer at recipes prepared with balsamic vinegar and experiment with ever more original combinations.*
*Gloria has innovated the use of this dressing, transforming balsamic vinegar from a simple finishing touch to an all round ingredient, demonstrating how to use a high quality product in the creation of dishes that are both simple and yet, at the same time refined. The most unusual combinations are the result of continuous research which has led not only to the creation of unique recipes, but to the development of future new products. The attachment she has to her native land of Friuli, and her wish for people worldwide to discover these sensational but little known landscapes, have brought about this book, bringing this ancient product up to date and in someway "regenerating" it: no longer as just an excellent product kept in precious vials, but as a product that can be used in many ways, and which will help even those who have only a little time on their hands to create superb dishes. (www.midolini.com)*

Un ringraziamento particolare a:
Special thanks to:

**Angelica Matildi,** per il continuo supporto - for her unwavering support
**Giulia Godeassi,** per la preziosa collaborazione - for her valuable contribution
**Giberto** (www.giberto.it) , per i bicchieri - for their glasses
**LAESSE** (www.laesseceramica.it), per le ceramiche - for their ceramics
**Once Milano** (www.oncemilano.com), per i tessuti - for their fabrics

Testi - Text
**Gloria Midolini**
Editing
**William Dello Russo**
Traduzione - Translation
**Deborah Davies**
Design
**Jenny Biffis**
Prestampa - Prepress
**Fabio Mascanzoni**

Tutte le fotografie sono di **Stefano Scatà** ad eccezione di:
All images were taken by **Stefano Scatà** except for:

Guido Baviera p. 7, Matteo Carassale p. 4. p. 14, Guido Cozzi p. 91, Gabriele Croppi p. 18,
Luca Da Ros p. 23, Giuseppe Dall'Arche p. 39, Olimpio Fantuz p. 2-3, p. 5, p. 131,
Luciano Gaudenzio p. 160-161, Cesare Gerolimetto p. 153, Sandra Raccanello p. 130,
Maurizio Rellini p. 15, Giovanni Simeone p. 28-29, Mario Verin p. 184-185

Le foto sono disponibili sul sito - Photos available on
**www.simephoto.com**

I Edizione Aprile 2016
ISBN: 978-88-99180-18-8

SIME BOOKS
www.sime-books.com
T. +39 0438 402581
customerservice@simebooks.com